SEE FOR YOURSELF

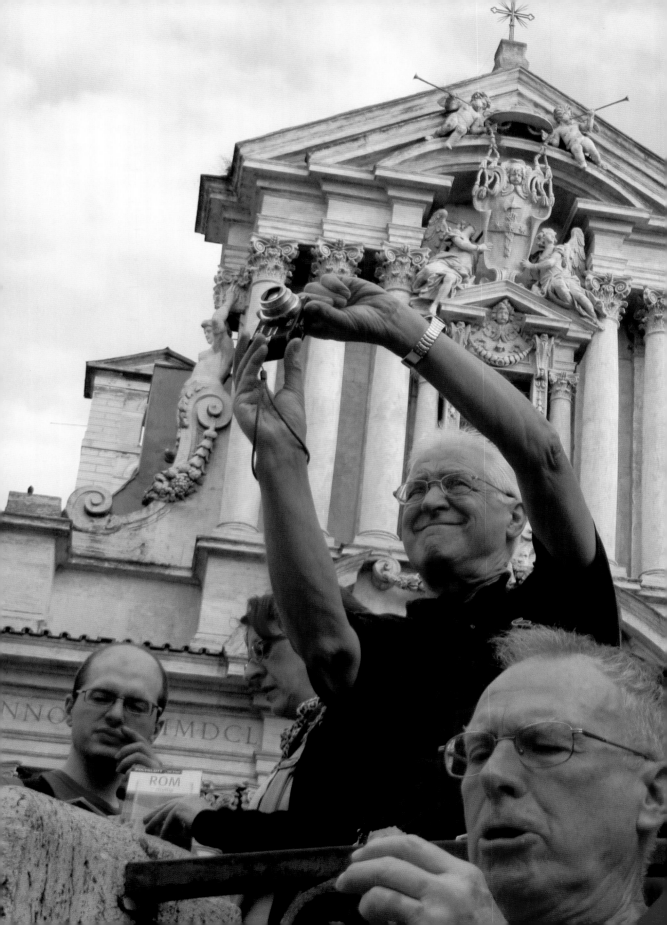

SEE
FOR YOURSELF
일상이 예술이다

랍 포브스 지음 | **최린** 옮김

페이퍼스토리

랍 포브스Rob Forbes

랍 포브스는 디자인 위드인 리치Design within Reach와 퍼블릭 바이크스Public Bikes의 설립자로, 디자인,
예술, 문화, 광고 분야에서 널리 이름을 알렸다. 그는 테드TED에서 〈보는 방법Ways of Seeing〉에 관한
대중 강연으로 유명해졌으며, 블로그를 운영하고, 사진을 찍고, 대중 강연을 다니는 도시적 성향을 가진
디자이너다. 그는 미국에서 예술작품을 전시했으며, 프랭크 로이드 갤러리에서 전시 큐레이터로
활동했다. 클리블랜드 인스티튜트와 필라델피아에 있는 유니버시티 오브 아트에서 학생들을
가르치고 있으며 다수의 예술상을 수상했다.

최린

고려대학교 독어독문학과 졸업 후 독일 쾰른대학에서 어학연수를 마쳤다. 그후 파리10대학에서
지정학 DEA(박사준비과정) 학위를 받았으며 마른라발레대학 유럽연합연구소에서 박사과정을 수료했다.
현재는 기획과 번역 활동을 하고 있다. 옮긴 책으로《리얼 노르딕 리빙》,《프랑스 엄마 수업》,
《매일, 조금씩 자신감 수업》,《지정학》,《당신의 무기는 무엇인가》 등이 있다.

일상이 예술이다

나만의 시선으로 일상의 아름다움 발견하기

초판 1쇄 인쇄 2019년 11월 10일 ┃ **초판 1쇄 발행** 2019년 11월 20일
지은이 랍 포브스 ┃ **옮긴이** 최린
펴낸이 오연조 ┃ **디자인** 성미화 ┃ **경영지원** 김은희
펴낸곳 페이퍼스토리 ┃ **출판등록** 2010년 11월 11일 제 2010-000161호
주소 경기도 고양시 일산동구 정발산로 24 웨스턴타워 1차 707호
전화 031-926-3397 ┃ **팩스** 031-901-5122 ┃ **이메일** book@sangsangschool.co.kr

한국어판 출판권 © 페이퍼스토리 2019

ISBN 978-89-98690-37-3 03600

• 페이퍼스토리는 ㈜상상스쿨의 단행본 브랜드입니다.
• 이 도서의 국립중앙도서관 출판예정도서목록(CIP)은 서지정보유통지원시스템 홈페이지(http://seoji.nl.go.kr)와
 국가자료공동목록시스템(http://www.nl.go.kr/kolisnet)에서 이용하실 수 있습니다. (CIP제어번호: CIP2018006710)

요제프 알베르스, 브루노 무나리,
피타고라스에게 이 책을 바친다.

CONTENTS

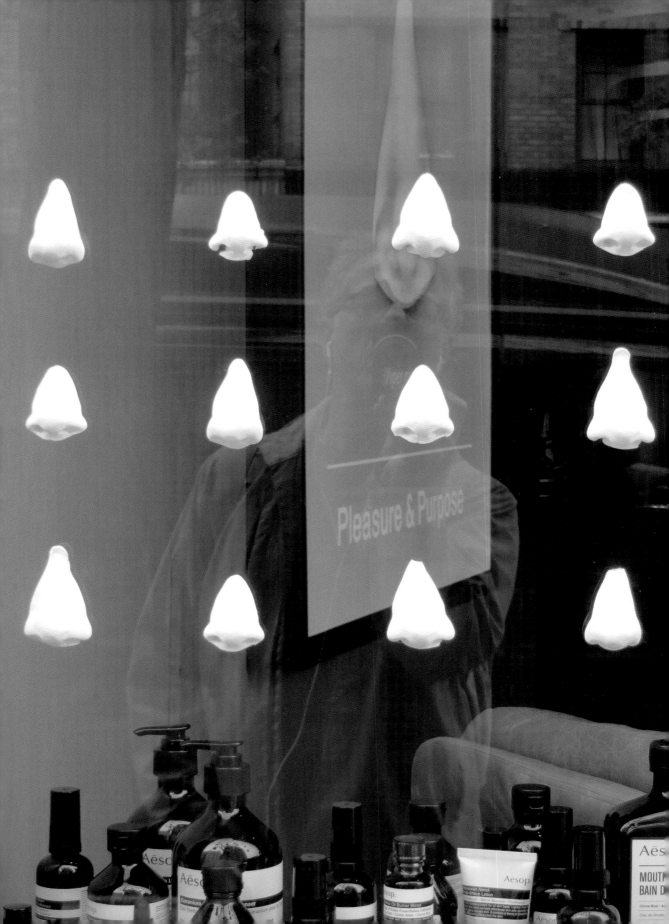

Pleasure & Purpose

INTRODUCTION

―――――――

"본다는 것. 기본적으로 우리 인생 전체는 보는 것에 있다고 할 수 있다." _테이아르 드 샤르댕

10여 년 전, 나는 서울의 어느 상가에서 매니큐어가 잔뜩 쌓인 가판대 앞에서 걸음을 멈추었다. 왜 이 가판대를 찍으려고 했을까? 그건 아마도 매니큐어의 매혹적인 색깔 때문일 수도 있고, 하얀 뚜껑이 제멋대로 다양한 각도로 놓여 있는 모습이 눈에 띄어서 일 수도 있고, 한창 유행하고 있는 싸구려 매니큐어가 아무렇게나 쌓여 있는 모습이 꽤 매력적으로 보였기 때문일 수도 있다. 그 매니큐어들은 주변의 모든 것을 압도하는 패턴과 각도, 색감으로 나의 시선을 빼앗기에 충분했다.
나는 여행을 하거나 거리를 돌아다닐 때 항상 사진 찍는 일에 빠져 있다. 나에게 훌륭한 디자인은 뉴욕 현대미술관(MoMA)에 전시되어 있는 작품이기도 하지만, 이탈리아의 어느 골목에서 본, 건조시키려고 걸어놓은 물에 젖어 형편없이 부풀어 오른 종이 한 장에서도 발견할 수 있는 그런 것이다.
또 다른 예를 들어본다면, 밀라노에서는 길거리 노점상이 쌓아놓은 바퀴 달린 장난감에 부착된, 나무로 된 알파벳 무더기가 나의 눈을 사로잡기도 한다.
얼마 전에는 파나마시티에 있는 어느 생선가게에서 잘게 썬 해산물이 잔뜩 섞여 있는 상자와 마주쳤다. 완벽한 모습이었다. 세상 어디든 물건들은 정리되어 있고, 의식적 혹은 무의식적으로 미학에 관련된 관심들을 서로 나누고 있었다. 그리고 가끔 이렇게 정리된 물건들은 시각적으로 닮아 있어서 호기심을 불러일으키며 눈을 뗄 수 없게 만든다.
왜 이처럼 어떤 것들을 연결시키고 싶은 걸가? 나는 다양한 사물과 풍경의 모습을 특별히 의식하지 않고 서로 연관짓곤 한다. 그렇지만 위의 경우에는 작은 물건들이 무작위로 쌓여 있는 것, 딱딱한 모서리와 부드러운 모서리들이 서로 얽혀

있는 것, 그리고 각기 쌓여 있는 물건들 안에 인상적인 시각적 기운이 깃들어 있고 눈으로 볼 수 있는 이야기들이 빽빽이 들어차 있어서라고 추측해본다. 더 중요한 것은 이 모든 것이 일상생활의 모습이며, 주변에서 흔히 볼 수 있는 가게에 그냥 의도되지 않은 채 쌓여 있다는 것이다. 더 나아가, 수천 마일이나 떨어져 있는 다양한 문화에서 이런 비슷한 모습들이 나타나고, 시각적으로 비슷한 패턴을 보여준다는 사실에 나는 진지하게 생각에 빠지게 된다. 붉은색으로 강조된 것이 이미지들을 시각적으로 연결하지만, 각각의 이미지들은 특별한 장소에서 그 시간이 강조하는 하나의 이야기이며, 각각은 그 이면에 문화적인 내러티브를 담고 있다. 우리가 좀 더 주의를 기울여 관찰할수록, 더 비슷한 점과 패턴과 이야기들을 찾아낼 수 있다. 가까이 관찰한다는 것은 말 그대로 신체적으로, 지적으로, 정신적으로 연습하는 것이다. 더 많이 들여다볼수록, 더 많이 알 수 있다.
이 책에서 내가 전제로 하는 건 아주 단순하다. 사람들이 만들어낸 세계에 관심을 갖게 되면, 더 많은 통찰력을 얻게 되고, 더 바빠지지만 조금 더 즐거울 수 있다. 빛은 자연이 인간에게 선사한 가장 멋진 선물 중 하나이다. 어떻게 빛은 우리의 세계를 이루는 것들을 반사해내며, 우리의 눈은 어떻게 그 빛을 포착하는 방법을 터득하고 있는 것일까. 우리가 알고 있는 이러한 것들을 최대한 활용한다면 좀 더 안목을 갖추어 관찰하는 방법을 배울 수 있을 뿐 아니라 우리의 문화에 지장을 주거나 시각적 경험에 개입되는 걸 없애버릴 수도 있으며, 때로는 저항할 수도 있다. 합리적으로 설명할 수는 없지만, 신비하고 때로는 이해하기 힘든 어떤 시각적 경험을 누릴 수 있다.
이 책은 우리가 어떤 것을 본다는 행위와 관련 있는 것에 호감을 갖고 있는 사람들과 대화를 나눌 수 있는 기회이다. '호감을 갖고 있다'는 말이 어쩌면 너무 강하다고 생각될 수도 있다. 내가 말하고 싶은 건, 이 책은 사고와 심사숙고한 생각들, 이미지들, 마음을 느긋하게 만드는 장소들의 모음집이며, 아름다움, 유머, 감촉 그리고 일상의 의미에 대한 추측이라는 것이다.
리우 데 자네이루에서 어떤 거리의 패턴이 내 눈길을

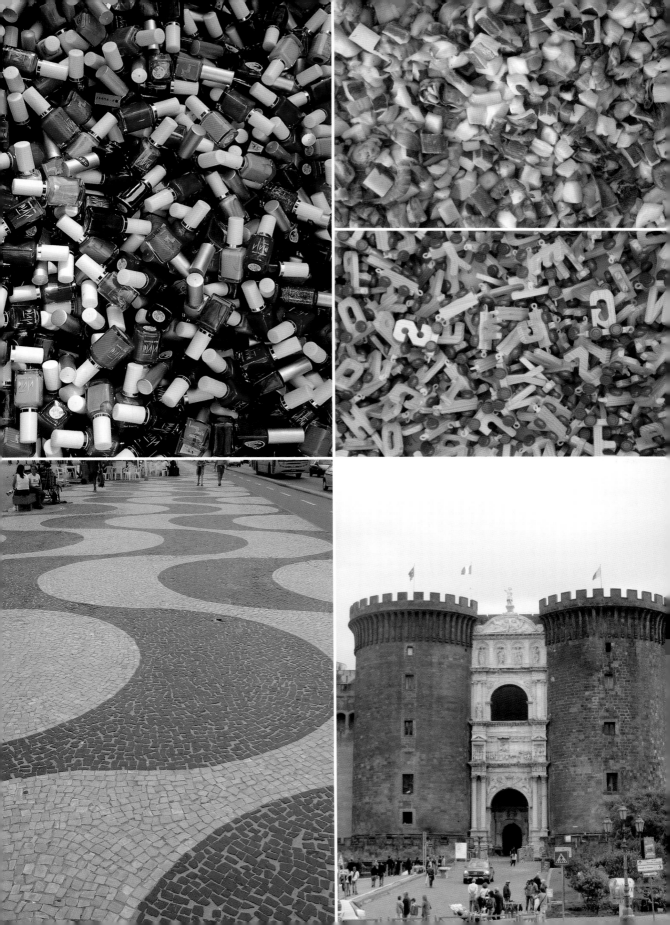

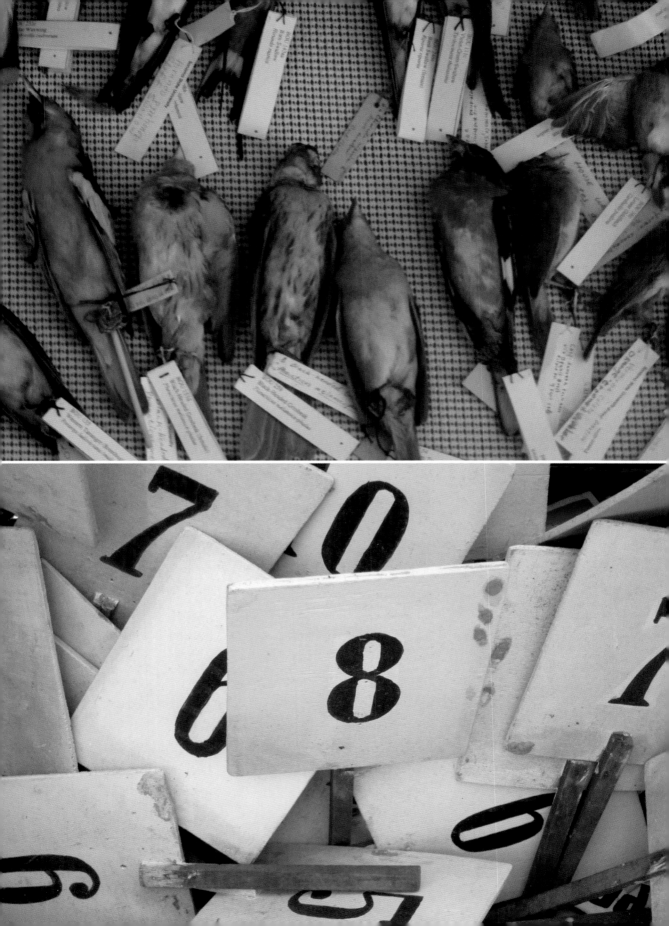

사로잡았다. 이 경우, 그 패턴은 나에게 인도(보도)에 관계된 디자인적 이슈에 대해, 내가 대단히 관심을 갖고 연구하려는 주제에 대해 비판적으로 생각하게 했다.

오스카 니메이어(Oscar Niemeyer)와 로베르토 벌 맥스(Roberto Burle Marx)가 디자인한 이 길은 그 유명한 코파카바나 해안까지 이어진다. 더 유명한 크리스토와 슈가로프 아이콘이나 〈이파네마에서 온 소녀〉 만큼이나 이 거리의 보도는 리우 데 자네이루의 특성을 그대로 드러낸다. 우리가 만들어놓은 보도들, 그리고 그 안에서 우리가 보는 것들은 문화와 그 문화의 가치에 대해 많은 것을 말해준다. 이것은 공공 디자인의 의도적인 작품이며, 무명의 공공 작업 프로젝트 이상의 것이며, 그 거리를 거니는 모든 사람들을 위해 삼바 리듬의 브라질적인 가치와 문화가(유연하고, 열정적이고 그리고 생생한) 디자인에 그대로 묻어 있다.

이 보도의 디자인은 나에게 새로운 방법으로 사물을 보라고 가르친다. 우리가 걸어다니는 보도는 우리에게 어떤 의미를 주는 것일까? 나는 어느 순간부터 아래를 내려다보며 걷기 시작했다. 그리고 곧 이 평범한 보도들이 우리의 도시 생활의 행복(well-being)에 대단히 중요하다는 결론을 내렸다. 세계 최고의 도시들은 멋지게 디자인된 보도를 갖기 마련이다(최고의 보행자 도로를 갖고 있다는 건 아마도 어떤 문명이나 민주주의의 특징을 규정한다).

모든 사회 계층의 사람들, 곧 누구나 가는 공공의 장소를 우리는 어떻게 디자인하고 건축하며 운영하고 있을까?

우리는 잠에서 깨어나는 순간부터 무언가를 읽고, 듣고, 귀 기울이고, 만지고, 맛을 보고 냄새를 맡는다. 그럼에도 불구하고 우리의 의견은 압도적으로 시각적인 평가를 통해 만들어진다. 우리가 이해한 것의 정확히 몇 퍼센트가 시각적 정보에 기초하는지를 알아내기 위한 연구들은 다양한 결과를 내놓았다. 이런 통계 자료는 논쟁의 여지가 있지만, 사랑하는 연인과 키스를 할 때 보통 눈을 감는다는 경험적인 데이터도 있다. 눈을 뜨고 있으면, 우리의 마음은 이미 눈으로 본 것들을 처리하기 시작하는데, 인지 기능들과 그 기능들이 불러일으키는 생각들을 활성화시키는 것이다. 우리가 명상을 하거나 최면상태에 빠져들거나, 잠을 잘 때는 눈을 감는다. 눈을 뜨고 있으면 주의력을 분산시키는 것이 너무 많다.

눈을 뜨고 있을 때, 보통은 시각적으로 감지되는 것이지 진짜로 무언가를 보는 것은 아니다. 나는 세계와 좀 더 강렬하게 시각적으로 대화를 나누었으면 하는 바람으로 이 책을 썼다. 자연 세계를 보는 동안 (현미경을 통해 보는 세포구조, 혹은 꽃이 활짝 핀 꽃밭, 혹은 별을 관찰하는 것) 우리는 어떻게 비율을 인식하는지, 어떻게 색감을 즐길 수 있는지, 어떻게 구도에 대해 배우는지, 어떻게 보다 더 적극적인 시각의 사고자가 되는지를 스스로에게 가르칠 수 있다. 그러나 이 책에 실린 이미지들은 인간 존재로서 우리가 만들어놓은 일상적인 사물을 관찰하도록 한다. 그 사물들은 자체가 아름답거나 예쁘지는 않지만, 그것들이 정리되어 있는 방식이나 우리가 그 광경을 사진에 담아 내는 방식에 따라 주목을 끌고, 즐거움을 선사하며, 인간 존재와 우리가 스스로를 위해 만든 세계를 새롭게 바라볼 수 있는 통찰력을 제공한다.

이 책에는 내가 지난 10년 동안 도시와 지방, 흔히는 유럽의 도시들, 그리고 문화적인 디자인 중심지로 알려진 밀라노, 바르셀로나, 암스테르담, 파리, 코펜하겐과 같은 도시를 여행하면서 찍었던 사진들이 실려 있다. 이 기간 동안, 내가 1999년에 설립한 회사 '디자인 위드인 리치(Design Within Reach)'에서 수입해서 판매할 만한 디자인 상품을 '사러 다니고' 있었는데 우리는 미국인이 좀 더 쉽게 다가갈 수 있는 현대적인 디자인을 만들어내는 것을 회사의 과제로 삼았다. 유럽, 특히 이탈리아는 미국에서는 볼 수 없는 디자인의 원천이 풍부했다. 그러나 수년이 지나자, 디자인 상품을 구매하는 일은 점점 더 식상하고 재미없어졌지만, 거리를 산책하는 일은 점점 더 즐거워졌다. 상점과 쇼룸에서 물건을 구매하는 대신에, 나는 어떤 문화적 의미나 통찰력 혹은 즐거움을 담보하고 있는 물건들을 찾아 거리를 배회했다. 나는 주변의 모든 것을 좀 더

left
NAPLES
DEER ISLAND

right
NEW YORK
MILAN

14

가까이, 엄청난 호기심을 갖고 관찰하기 시작했다. 카페에 있는 냅킨, 창문, 거리의 간판들, 자전거, 문의 손잡이, 의자, 타일, 난간, 우체통, 쓰레기통과 같은 단순한 물건들이라면 더 좋았다. 어느

것이라도 그리고 여행 가이드북에 소개된 것들을 제외한 모든 것들에 감탄하고 있는 나 자신을 발견했다.

더구나 나는 곧 유럽과 미국, 전세계 내가 여행하는 곳에서 좀 덜 알려진 소도시의 거리에서 쇼핑을 하며 수많은 사진을 찍었다. 나는 이 사진들을 분류하고 자세히 들여다보기 시작했으며, 캘리포니아의 소노마에서 보았던 라벨이 붙여진 박제된 명금새가 이탈리아의 아레조에서 열린 플리마켓에서 발견했던 간판과 생생한 감수성을 공유하는 것 같은 놀라운 시각적 연결성들을 발견하기 시작했다. 나선형으로 꼬여 있는 소방 호스는 색감과 질감 그리고 절제된 힘에 대해 고민할 때 눈을 뗄 수 없는 연구 대상이 되기도 했다. 이탈리아의 나폴리에 펼쳐진 항구의 광경은 (고풍스런 범선과 현대적인 크루즈선 사이에 끼인 역사적 건물들의 시각적인 모습) 현대 사회가 가진 복잡성을 형태와 은유 속에서 연구할 수 있는 재료가 되었다. 공공장소에 놓인 의자들에서 한없이 넉넉하면서도 위험한 서로 뚜렷한 대비를 이루는 실례를 발견한다.

리차드 P. 파인만은 이렇게 말했다.

"만약 당신이 어느 것에서건 충분히 깊이 침투할 수만 있다면 거의 모든 것이 실제로 흥미로워진다."

당신을 둘러싼 모든 사물과 정돈된 모습들은, 만약 그 이면에 숨겨진 의미를 진심으로 볼 수 있다면, 아마도 당신은 어떤 새로운 가치를 발견하게 될 것이다

디자이너 조지 넬슨이 쓴《어떻게 볼 것인가*How to see*》라는 작은 책을 발견한 것도 회사 업무로 쇼핑을 하러 다니던 그 기간 동안이었다. 이 책은 원래 1973년에 미국 보건 교육 복지부를 위해 씌어진 것으로, 어떻게 보고 어떻게 좀 더 명확히 사고할지를 공무원들에게 교육할 목적으로 출간되었다. 넬슨의 상징적인 램프, 의자, 가구 디자인은 '디자인 위드인 리치'의 중심축이 되었다. 넬슨의 몇몇 다른 저서들을 읽었지만, 이 책은 단지 72쪽에 불과한 팸플릿으로, 빛바랜 흑백사진이 실려 있었으며 매우 저렴한 예산으로 만들어졌다는 걸 알 수 있었다. 화려한 예술 혹은 디자인 출판물과는 완전히 반대되는 범주에

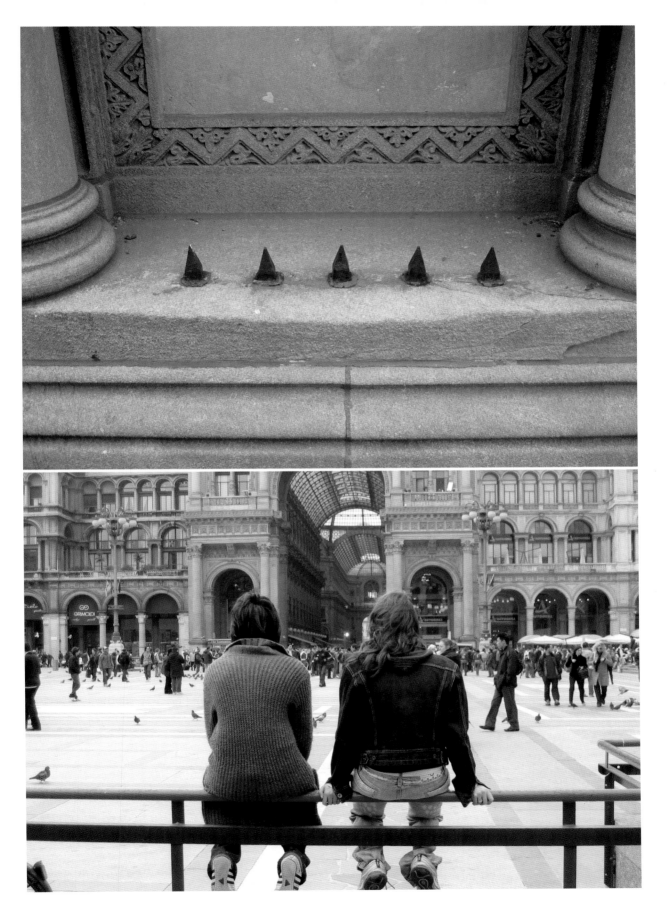

세계 최고의 도시들은
멋지게 디자인된
보행자용 도로를 갖고 있다.

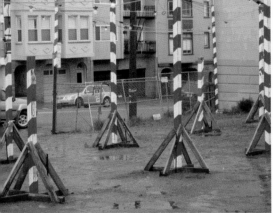

속해 있었지만 그 책이 전달하려는 생각은 그 주제와 관련되어 그동안 내가 읽어왔던 그 어떤 예술 혹은 디자인 책보다 훨씬 위대했고 보다 더 도발적이었다.

넬슨이 공무원들을 교육할 목적으로 이런 프로젝트를 진행했다는 사실도 매우 인상적이었다. 1973년에 출간되었던 팸플릿은 넬슨이 보다 넓은 시장을 겨냥해서 1977년에 재출간되었는데, 세계를 깊이 있게 관찰하고 사진을 찍으며 얻은 통찰과 에세이 몇 편이 추가되었다. '디자인 위드인 리치'는 2002년에 '인간이 만든 환경을 읽기 위한 가이드'라는 부제와 함께 내용을 보완해 재출간한 것이 자랑스럽고 기쁘다.

넬슨은 나에게 어떤 롤모델이자 멘토가 되었다. 인공적으로 만들어진 현대의 환경에서 패턴과 의미를 발견해내는 그의 독특한 방법은 전례가 없는 것이었고, 현재도 그렇다. 넬슨이 정의한 바에 따르면, 본다는 것은 하나의 훈련인데, 나는 그것이 흥미롭고 중독성이 있으며, 의미로 가득하다고 생각한다. 그것은 완벽을 찾아가는 것이 아니다. 거리로 외출해서 물건들을 보고 이미지들을 모을 때, 나는 '멋지게' 보이거나 무언가 미적으로 이상적인 면을 발산할거라고 생각되는 것보다는, 흥미롭고, 솔직해 보이고, 변화무쌍하며, 흔한 것들에 본능적으로 반응한다. 더 정확히 말하자면, 이 책에 실린 그 어떤 이미지도 포토샵 처리를 하였거나, 색감을 교정하였거나, 더 만족스러운 이미지를 얻기 위해 수정하지 않았다. 그리고 그 자체만으로도 훌륭했다.

물론, 거리에서 우리가 보는 모든 것이 희망적인 기쁨만을 주지는 않는다. 인공적으로 만들어진 세상에서 많은 것들은 혼란스럽고, 별 볼일 없으며, 뻔하게 느껴지고, 적대적인 경우도 있으며, 소비자들의 상업적인 관심을 끄는 데 실패한다. 우리의 생활을 보다 쾌적하고 '현대적'으로 만들려고 노력하면서.

시내 중심가에 지어진 주차장들, 별로 특이할 것도 없는 가설 쇼핑센터들, 교외에 제멋대로 만들어진 마을들, 이런 것들이 평범한 실례들이다. 사람들이 만든 세계는 심한 고통을 겪어 왔는데, 그건 우리가 좀 더 세심하게 그 세계를 관찰하고, 긴 안목으로 우리의 행동이 가져올 결과들에 대해 생각할 시간을

갖지 못했기 때문이다.

그러나 이 모든 것에도 불구하고 나는 인공적 환경을 관찰할 때 어떤 긍정성을 발견한다. 우리는 이 세계에 무언가를 할 수 있다. 의자를 가지런히 정렬할 수 있고, 건물의 벽에 칠을 하며, 거리를 만들고 다리를 구축하며, 적절한 곳에 벤치를 놓고, 탁자를 마련하고, 매일 이용할 교통 수단을 선택한다(우리는 자연을 통제하려고 시도하거나 자연을 임의대로 조절하려고 하지만 자연 속에서 어떤 질서를 만들어낼 수 없다). 우리가 이 세계에서 어떻게 살아가야 하는지와 다른 사람들과 이 세계를 어떻게 공유할지에 변화를 주려면, 우선 이 세계를 보고 이해해야만 한다고 생각한다. 보는 것은 예술이며 연습인데 본다는 것은 호기심이 있고 기록할 수 있는 기기를 가진 누구라도 할 수 있다(나는 가장 단순한 기능만을 가진 카메라가 스케치북보다 훨씬 편리하고 튼튼하다고 생각한다).

우리의 의미 있는 시각적 경험을 포함하여, 삶 속의 많은 일들은 언어나 논리적인 생각으로 완벽하게 설명되어질 수 없다. 진리나 아름다움 혹은 사랑을 언어로 표현하려고 해도 원하는 것과는 거리가 멀 것이다. 경험 그 자체, 직접 해보면서 얻어지는 창조적이고 시적인 그 부분들이 정말 중요하다. 인간으로서 우리는 원래 느끼는 법을 배워온 생각하는 창조물이라기보다 생각하는 법을 배워온 깊이 있는 감정을 지닌 창조물이다. 서구의 과학자나 엔지니어들은 아마도 찬성하지 않을 것이다. "나는 생각한다, 그러므로 나는 존재한다"라는 데카르트의 명제는 여전히 많은 사람들에게 인기가 있는데, 사람들은 그 명제를 통해 인간의 본질과 능력을 보고, 그것이 가치 있다고 생각한다. 그러나 내게는 뭔가 결점이 있어 보인다. 보는 걸 연습하면 우리 주변의 것들의 색감, 질감, 대비를 이성적으로 이해하기보다 그것들을 느끼는 법을 더 많이 배우게 된다. 프랑스 사제이자 고생물학자인 테아아르 드 샤르댕(Teilhard de Chardin)은 "분석은 모든 것을 해부하고 그 영혼을 달아나도록 만든다"라는 말을 했다. 난 이 말이 맞다고 생각하고, 이 책에서 내가 한 모든 말이 사진들의 각주가 될 수 있다. 각 사진들에는

시각적인 내러티브와 어떤 문화적 통찰력이 담겨 있지만, 각각의 의미는 매우 개인적이며 주관적이다.

보는 것을 연습하는 것이 내가 사물을 이해하는 방식이다. 그것은 내가 세상과 관계를 맺는 방식이자, 나를 혼란스럽게 만드는 세상의 양상에 반하여 나를 심리적으로 보호할 수 있는 최고의 방법이기도 하다. 보는 것은 인공적으로 만들어진 환경과 사회를 향상시킬 수 있는 변화에 대해 생각하게 만든다. 나는 종종 우리가 만들어 낸 환경에 대해 좀 더 호기심을 갖도록 하는 어떤 이야기를 발견한다. 때로는 절묘한 조합과 아름다움을 발견한다. 이것이 내가 세상을 바라보는 이유이지만, 자신의 시선으로 직접 볼 때 당신은 훨씬 더 나은 이유를 발견하게 될 것이다.

ANGLES

previous
BUENOS AIRES

right top
BONNEVILLE SALT FLATS

right bottom
NEVADA CITY

far right bottom
COLONIA

22

—————————————

"아름다움에는 곡선을 이용하고
힘을 표현하려면 각도를 이용하라." _버나드 리치

내가 도자기를 배우는 학생이었을 때, 유명한 영국 도예가
버나드 리치(Bernard Leach)의 이 문장을 접했다. 간단한
말이었지만, 그 컨셉은 충격적으로 다가왔고 시간이 흐를수록
그의 문장이 얼마나 타당한 것인지가 입증되었다. 타원형과
삼각형을 비교해 보자. 어느 것이 더 우아하며 어느 것이 더
힘이 있어 보이는가? 부에노스 아이레스에서 어떤 건축물의
비계구조를 보았는데 그 비계는 각진 버팀대들, 그 비계를
물리적으로 버티게 해주는(그리고 노란 조각들이 시선을 움직이게
만드는) 버팀대들 덕분에 시각적으로 아주 강한 조합을
만들어냈다.

원뿔형 천막에서부터 피라미드, 계단, 다리에 이르기까지
건축가와 건축을 직접 맡은 시공사들, 엔지니어들은 건축물의
힘과 특징을 살리기 위해 계속해서 각도에 의존하고 있다.
우리를 둘러싼 세계는 수많은 직각으로 이루어져 있다.
일상생활을 하는 집이나 직장생활을 하는 건물들은 평평한
천장에, 그 천장과 수직을 이루는 벽으로 이루어져 있다. 우리가
거주하는 방들은 네모 상자처럼 생겼다. 우리들 대부분이
격자무늬를 기본으로 한 사회에서 살고 있는 것이다. 글이
씌어진 종이, 모니터 스크린, 선반들 이 모든 것이 기본적으로는
직각으로 구성되어 있다. 이 90도라는 각도가 현대와
포스트모던의 생활상의 대부분을 결정짓고 있다.
아마도 내가 예각이나 둔각과 같이 '90도가 아닌 직각'에 관심을
갖고 매력을 느끼는 것은 이런 이유에서일 것이다. 둔각이나
예각들은 우루과이의 콜로니아에서 보았던 담과 문에서처럼
상당히 매력적이다. 담쟁이 덩굴이 벽과 문에 붙어서 자라면서
그저 평범한 건물을 도발적인 모습으로 변화시킨다.

각도는 종종 움직임(화살촉), 힘(건물 트러스), 활력 그리고 열정을
가져온다. 정사각형을 45도 각도로 회전시키면, 그것만으로도
충분히 경고의 신호가 될 수 있다.
우타 지방의 본느빌 솔트 플레이트에서 어떤 남자에게 사진을
찍기 위해 잠시 행동을 멈추라고 하지 않았다면, 구성적으로
각도의 역동성을 느끼지 못했을 것이다. 양쪽 팔들, 모자, 그리고
그 주변의 모든 것들. 심지어는 그의 고개조차 약간 젖혀졌다.
그 각도는 그의 부드러운 신체와 또한 평평한 수평선과도 대비를
이루고 있다. 각진 신체의 굴곡이 가진 힘은 패션 산업에서도
간과되지 않는다. 무엇때문에 확연히 눈에 띄는 광대뼈와,
넓은 어깨로 연결되는 가는 허리를 가진 모델을 패션 산업에서
고용하며, 모델들이 왜 그렇게도 자주 몸의 각도에 대해서
신경을 쓰겠는가.
예리하고, 풀어지지 않은 채 계속 유지되는 각도는 눈에
거슬리거나 공격적이며 불안하게 느껴질 수 있으며 완전히
둥그런 모양(원형)은 보통 지루하다. 그러나 이 두 가지 힘이 서로
긴장관계에 놓여 있을 때 우리는 매력적으로 느낀다. 이탈리아의
파르마시에 있는 벽을 보자. 강한 각도가 연륜이 쌓이며
부드러워질 때 그리고 굴곡을 이루는 기둥들이 나란히 늘어서
있을 때 얼마나 아름답게 보이는가. 아치가 마법적이고 완전히
유용한 방법으로 각도와 곡선을 섞어서 건축되었을 때가 뛰어난
예가 될 수 있다.
각도는 주의를 환기시키는 장점이 있다. 바로 이것 때문에
그래픽 디자이너들이 잡지나 웹사이트에서 45도 각도의 배너를
즐겨 사용하는 것이다. 많은 표지판이 이와 같은 이유로 각이 진
모양인 것이다. 각도는 아마도 피자나 파이를 더 맛있게 하지는
못하지만, 한번쯤 집어들고 먹어보라고 유혹하는 듯하다.

—————————————
—————————————

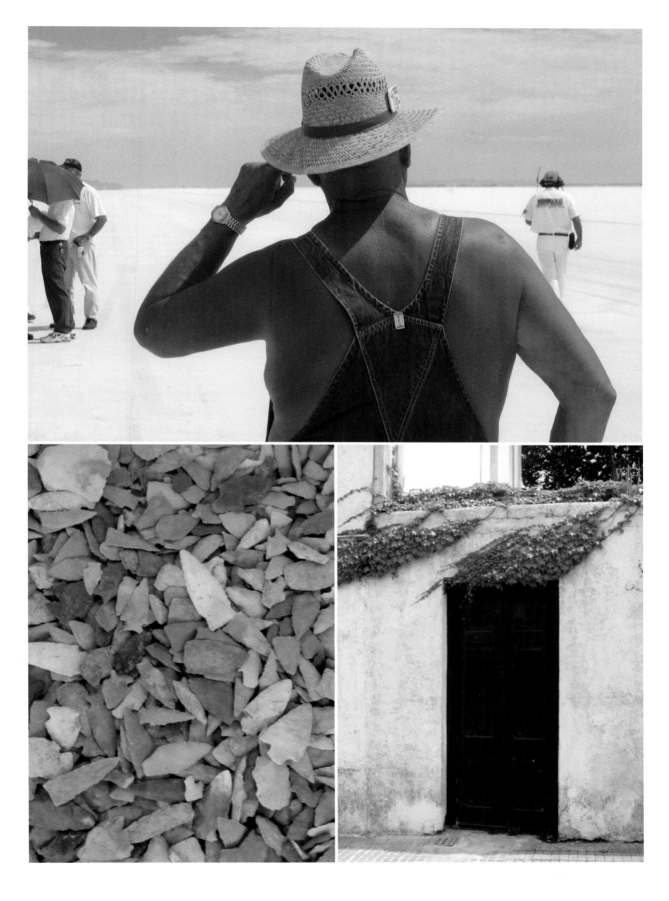

각도는 우리로 하여금
경계 태세를 취하게 한다.

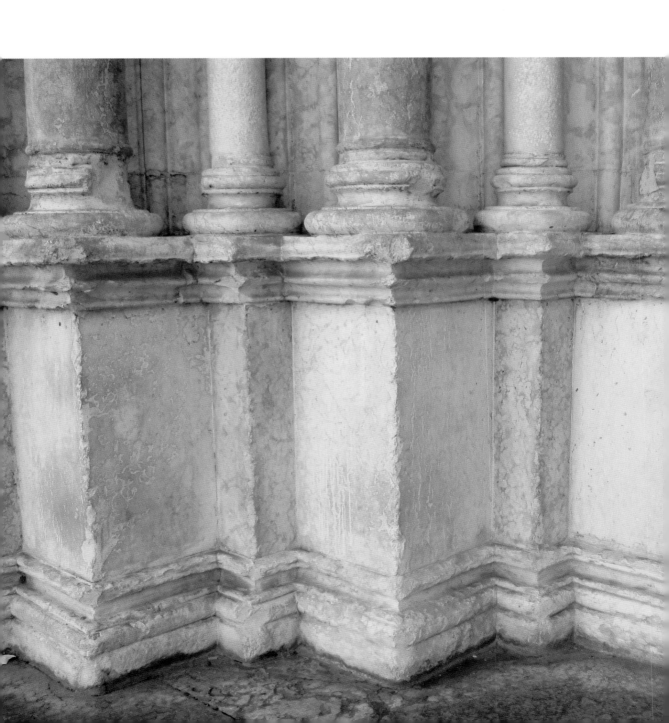

타 일
리 스 본 , 포 르 투 갈

리스본의 좁고 넓은 거리를 산책하다보면 주택이나 공공건물을 장식하고 있는 타일들의 배열이(패턴과 색감의 스팩트럼에서) 환상적임을 느낄 수 있다. 장식으로 꾸며진 건물들은 우리의 모던한 세계에서 종종 구식으로 느껴지거나 혹은 향수를 불러일으키거나 우스꽝스럽게 보이기도 한다. 그런데도 이 타일들은 자연스럽게 느껴진다. 왜냐하면 대부분의 패턴들이 몇 세기를 거쳐오며 변화해온 문화적인 전통 속에 깊게 뿌리를 내리고 있기 때문이다. 그 타일들은 도시민 모두가 도시의 외관에 깊은 관심을 갖고 있고 기꺼이 도시생활의 기쁨과 즐거움을 가지려던 시기부터 계속되어왔던 올림 있는 이야기를 말해주고 있다.

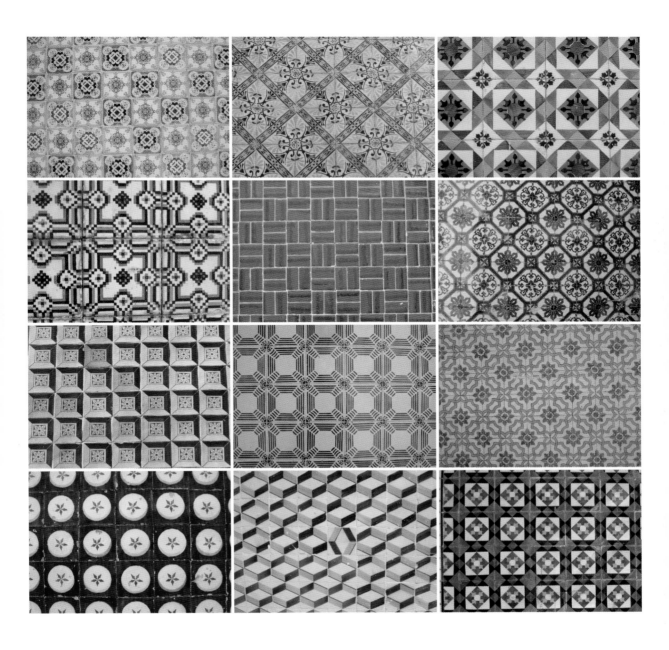

CO
LOR

previous
BANEDUP ISLAND

right top
KORČULA

far right top
SAN FRANCISCO

right bottom
LA PLATA

30

색채는 보통 좀 더 오래
시선을 끌게 하는 첫 번째 요소이다.

색은 형태에 딱 달라붙어 당당하게 영역을 차지한다. 그것이 힘이다. 그리고 오래 지속된다. 크로아티아에서 노란색이 나의 눈길을 끌지 않았다면 난 이 우편함이 있다는 걸 눈치채지도 못했을 것이다. 아르헨티나의 어느 거리 가로수에 칠해진 생동감 넘치는 푸른색처럼 기대도 하지 않았던 것들이 보일 때 그것은 당신의 주의를 끈다. 문화적인 성향을 생각하게도 한다. 골든 게이트 브리지는 대담한 적색으로 칠해진 덕분에 세계적으로 인정을 받는 아이콘이 되었다(공식적으로, '국제적인 오렌지빛'이 불그스름하게 변화된 것).

다른 시각적 요소들, 예를 들면 형태나 비율과 같은 요소들은 측정될 수 있고 수량화할 수 있다. 색에는 이런 방법이 통하지 않는다. 색에 대해 우리는 감정적이고, 비이성적이며 매우 개인적으로 반응한다. 색은 아주 작은 암시에서부터 비중 있는 반응까지 어떤 반응을 유발한다. 나는 DWR의 로고에 독특한 붉은색의 음영을 사용했는데 만약 로고가 녹색 계열이었다면 회사의 정체성이 얼마나 달라졌을 것인가. IBM이 파란색 대신에 붉은색을 로고의 색으로 사용했다면 또 얼마나 다른 인상을 주었을 것인가.

볼륨(Volumes)은 과학으로서 색 이론에 대해 썼다. 이런 접근은 흥미롭지만, 색이 이 세계에서 어떻게 작동하는지를 실제적으로 이해하는 데에 나의 경우에는 유용하지 않았다. 우리는 레몬을 노란색으로 본다. 그러나 인식 과학에 따르면 그건 노란색이 아니다. 나로서는 이런 분석은 좀 더 애매모호한 주제로 받아들여진다. 나는 조셉 앨버스(Josef Albers) 제자한테 들었던 수업에서 그 어떤 과학적이거나 분석적인 연구에서보다 색에 대해 더 많은 것을 배웠다.

그 수업은 우리가 어떤 색에서 보는 것, 본 것에 대한 사고를 근본적으로 추정하는 진가를 알아보도록 나를 도와주었다. 예를 들면, 우리가 어떤 색을 이해하는 방법은 어떤 색이 그 색과 유사한 색에 놀랄 정도로 의존한다. 이것은 본질적인 사실이지만, 우리 중에 아주 소수만이 그걸 인식하고 있다. 앨버스의《색의 상호작용*Interaction of Color*》이라는 책은 색에 대한 핵심을 이해하고 그것을 적용하는 방법에 대한 매우 훌륭한 안내서이다. 그러나 당신은 샤르트르 대성당이나 집 주변의 예배당 안에 조용히 앉아 있는 것만으로도, 또는 스테인드 글래스 유리문을 보는 것으로도, 혹은 입술 위의 붉은 립스틱이 주는 효과를 눈치채는 것만으로도, 혹은 음식 위에 장식된 푸른 파슬리 고명만으로도 색의 힘을 훨씬 더 잘 이해하고 그 진가를 알아볼 수 있다.

색은 우리를 차분하게 놔두지 않는다. 수녀들이(그리고 디자이너들) 검은색으로(색이 부재한 상태) 입기를 선호하는 까닭이며, 그런 색은 우리의 감정을 절제하도록 하고 우리로 하여금 좀 더 이성적이고 진지한 주제에 대해 생각하도록 촉구할는지도 모른다.

색을 좀 더 자유롭게 마음껏 활용하는 산업 문화가 점점 더 적어지고 있다. 나는 프랑스의 해변에서 떨어진 섬에서 매우 다채롭게 색칠된 헛간들과 마주쳤다. 프랑스의 수많은 도시와 지방에서는 건물이나 지붕의 색을 워낙 절제하며 사용하기 때문에 이 헛간의 모습은 더욱 파격적으로 다가왔다. 오사카, 멕시코, 카르타헤나, 콜롬비아와 같은 도시에서는 모든 거리 모퉁이에서 색이 당신을 향해 고함을 친다. 대부분의 북미 도시에서는 전혀 그렇지 않다. 멈춤 표지, 택시 등, 소방차,

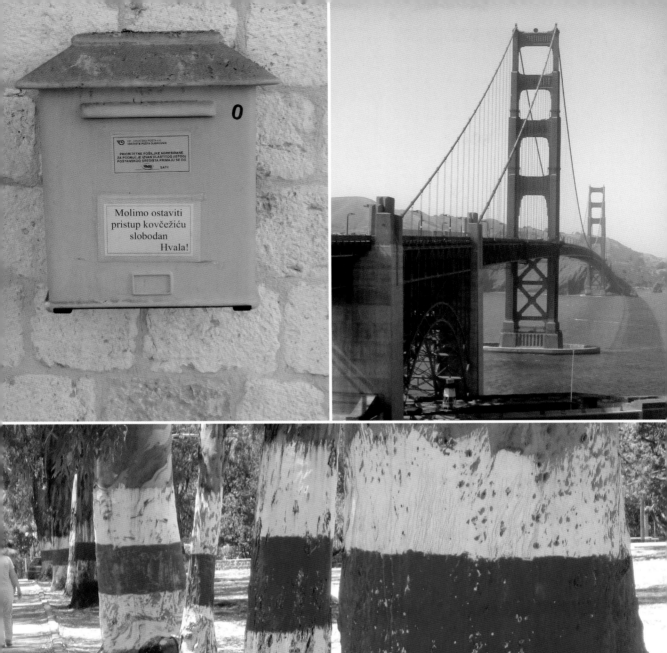
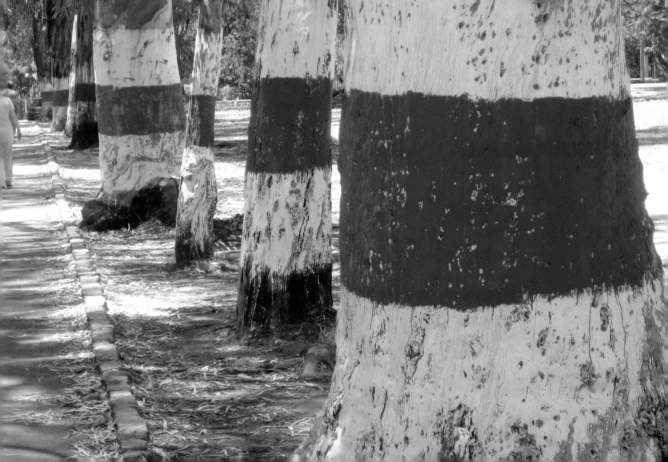

색채는
침착성을 잃게 만든다.

33

far left
PANAMA CITY

left
VENICE

right
HAVANA
ROME

next
CINQUE TERRE
VENICE

매니큐어, 파워 타이 등. 밝은색은 우리의 주의를 끌기 위한
도구이다.

붉은색은 브라질에서는 규제의 대상이며 붉은색 택시는
운전자들을 너무나 공격적으로 만든다는 주장에 따라 불법이다.
붉은색은 아이들에게는 마법의 색으로 통한다. 맥도널드와
모든 패스트푸드 체인점들이 이 사실을 잘 알고 있고, 마치
신체 감각을 흥분시키는 데(혹은 교묘히 조정하는 데) 설탕을
이용하는 것처럼, 기본적인 색, 특히 붉은색을 시각적인 감각을
흥분시키는 데 이용한다. 성인으로서 우리는 이렇게 교묘하게
조작된 것에서 빠져나오려는 것 같기는 하다. 회색이나 검은색
차, 갈색 건물이나 차분히 가라앉은 톤의 색을 선호하는 걸 보면
그렇다.

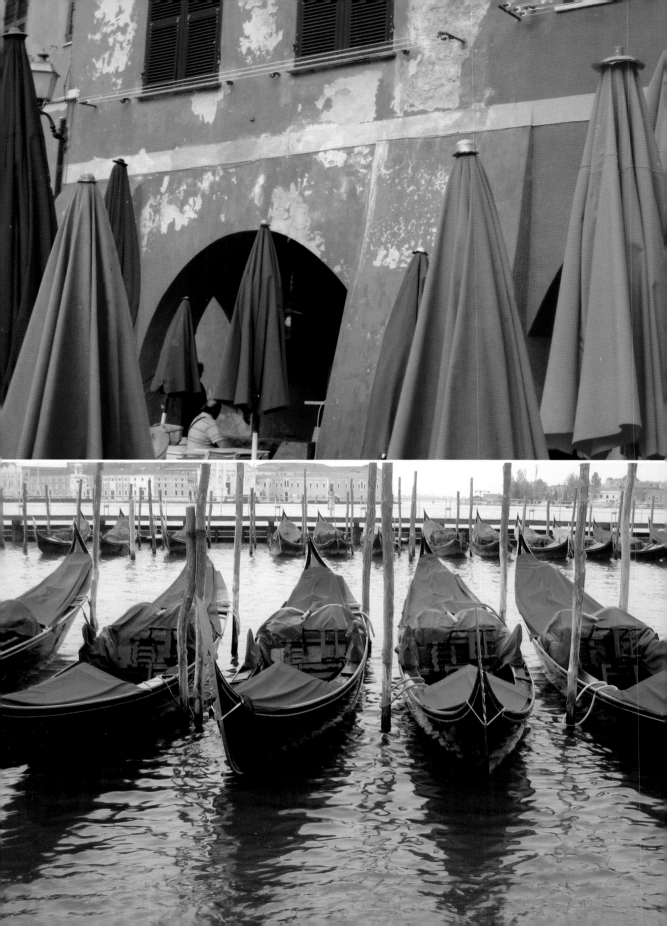

굴 작업장
올레롱섬, 프랑스

굴 양식으로 잘 알려진 프랑스 해변가 근처의 어떤 섬으로 새어머니를
방문하러 간 적이 있었다. 회색빛 풍광이 끝없이 넓게 펼쳐져 있고, 별다른
특징이라고는 없었으며, 진흙으로 덮힌 작은 만이 있어서 땅은 축축했다.
사진에서 보이는 밝은 색칠이 된 작업장들은 장비를 넣어두는 헛간으로 주로
사용되었는데 한 마을을 유독 튀어 보이게 했다. 얼마나 장난스러워 보이던지!
민속 예술처럼 이 헛간들은 어느 정도는 순진해 보였다. 모노폴리 하우스처럼
단순한 구조에 단순한 색으로 칠해져 있다. 무엇이 그런 색을 칠하도록
했을까?

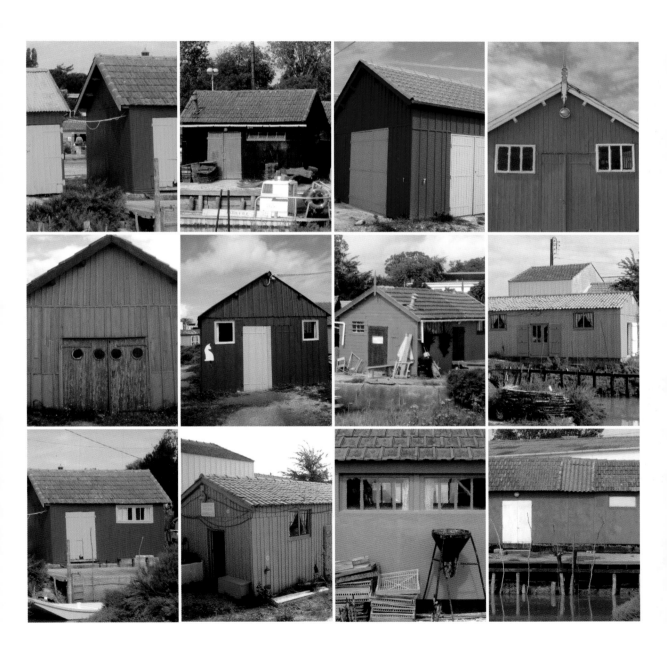

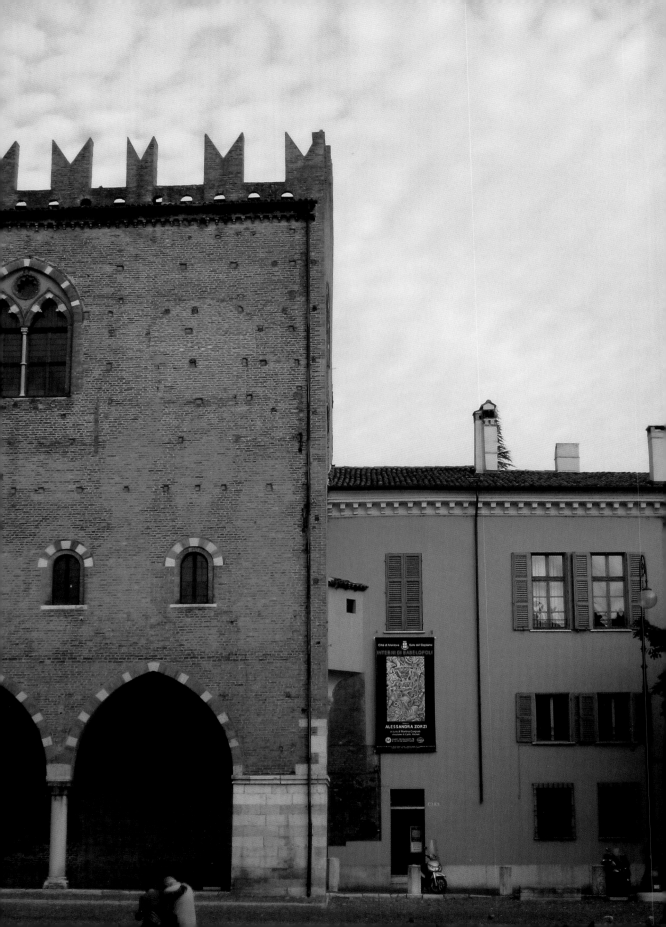

CONTRAST

previous
MANTUA

left
PIENSA

right
PANAMA CITY
PIETRASANTA

38

우리의 존재는
대비를 통해 규정된다.

우리는 매일매일 대조 혹은 대비를 경험한다. 매끄러운 흐름,
대사활동을 하는 경험 그리고 설정된 비교 (종종 무의식적으로)
낮이 없이는 밤은 존재하지 않고, 악이 없이는 선이 없고, 뜨거움
없이는 차가움이 없고, 고요함 없이는 소란함이 없고, 음 없이는
양이, 우아함 없이 저급한 것은 없다. 그 어느 것도 단독으로
존재할 수 없다.

그러나 우리는 대비가 가진 힘의 진가를 알아보기 위해
현대적으로 조성된 환경 속에서 가끔 각성이 필요하다. 투스카니
지방의 북서쪽 한 귀퉁이에 있는 피에트라잔타라고 불리우는
루카시 외곽에 있는 작은 마을에서 본 이런 구조물 같은 것
말이다. 이것은 인공적 환경 속에서 볼 수 있는 대비의 실례 중에
내가 좋아하는 것이다.

현대적으로 보이는 아래층 건물 위에 움푹 들어간 채 중세의
발코니가 에워싸고 있는데, 익살맞은 모습으로 자리잡고 있으며,
현대 세계를 세월의 무게로 짓누르고 있다. 여기에 역사, 미적
특질, 의도성, 물질, 색, 그리고 비율 들이 충돌한다. 벽돌로
만들어진 아치가 여러 개 있는데, 모두 조금씩 크기가 다르며,
덧문이 달린 나무 테두리로 둘러진 네모난 창문과는 대조를
이룬다. 각이 진 크림색의 헝겊으로 된 차양은 편편한 푸른빛
건축용 방수포와 대조를 이룬다. 홈처럼 질감을 살린 돌의
표면이 미색이 도는 부드러운 노란벽과 대조를 이룬다.
그리고 이런 차이는 즉각적으로 질문과 호기심을 불러일으킨다.
우리는 좀 더 최근에 지어진 건물의 기능에 대해 알고 있다.
그러나 오래된 건물에 대해서는 무엇을 알고 있는가?
이 아치들은 구조적인 이유로 만들었을까, 아니면 장식적인
이유인가, 아니면 둘 다 때문인가? 누가 지었으며, 어떤 일이

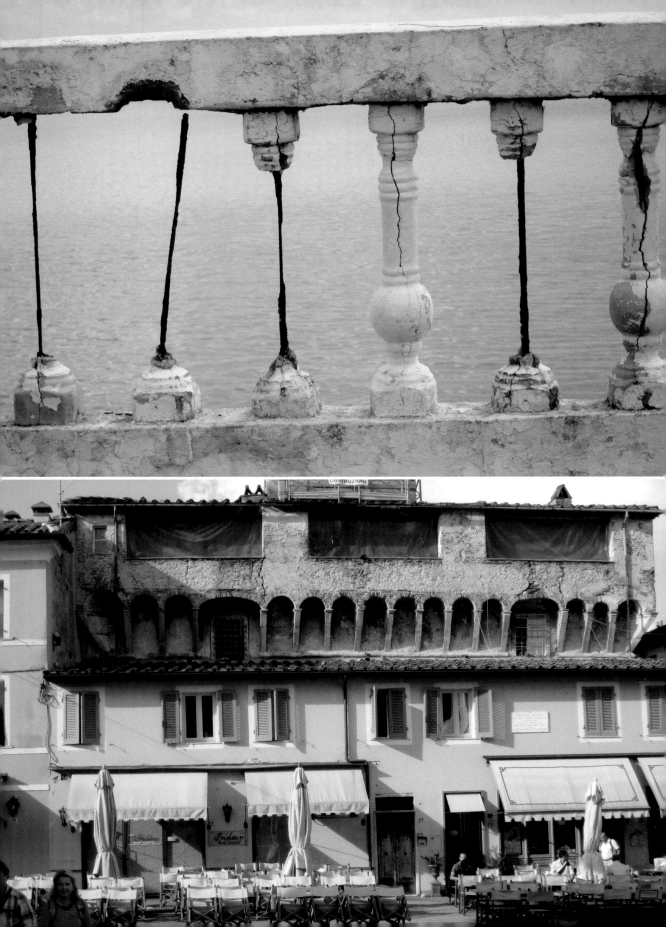

있었던 것일까?

일년 뒤에 그 광장에 다시 갔을 때, 그 오래된 건물은 깨끗이 사라지고, 아래층과 어울리는 페인트칠을 하기 위한 준비 작업으로 벽토가 발라져 있었다. 서글픈 일이다. 뛰어난 대비들은 보존되어야 한다. 우리 스스로 긴장을 유지하기 위해서는 그런 뛰어난 대조들이 필요하다.

하바나에 있는 이 거리의 모퉁이는 좀 더 차분한 분위기지만, 그렇다고 건축물의 대비를 이루는 것들이 (기둥에 둘러진 장식에서부터 가느다란 금속 막대, 대비를 이루는 단단한 석조 기둥에 이르기까지) 주목을 덜 끈다고 말할 수는 없다. 간격을 두고 반듯하게 쭉 뻗은 홍백색의 사탕 줄무늬가 미묘한 분홍색과 갈색톤과 평행을 이루고 두꺼운 것이 가느다란 것과 대조를 이루고 있다. 곡선이 직선과 대조를 이룬다.

우리가 거리를 걸으며 주위를 둘러볼 때, 나란히 늘어선 모습들 때문에 걸음을 멈추게 된다. 나는 우리가 흔히 놓치고 지나가는 일상의 물건들 가운데 대비되는 요소들을 찾고 있다. 우루과이에서 보았던 쓰레기통이 그 예이다. 많은 소도시에서 볼 수 있는 약간 변덕스러워 보이지만 실용적인 금속 테두리 구조물들은 많은 좁은 골목에 늘어서 있다. 특히 그 오른쪽에, 현대적인 플라스틱 용기가 놓여 있으면, 그 구조물들은 물질과 형태의 이야기만 들려주는 것이 아니라 정부가 행하는 공적인 것들을 우리가 어떤 식으로 거부하는지에 대한 이야기도 들려준다. 파나마시티의 허물어지는 철책을 지지하는 장치에서 볼 수 있는 극명한 대비는 세월에 대한 흥미로운 이야기를 해준다. 숨겨졌던 기둥의 기초구조물을 드러내며, 겉으로 드러난 가치로 사물을 평가하면 안되며, 모든 표면의 장식들은 기능적인 기본 구조물에 의존할 수밖에 없다는 깨달음을 준다. 혹은 자연은 필요불가피하게 시간을 이겨낸다는 것을 다시금 인식시켜준다.

———————

———————

물 건 더 미
아 레 조 , 이 탈 리 아

플로렌스 지방의 우피치 박물관에서는, 〈비너스의 탄생*The birth of Venus*〉과 같은
작품(이탈리아의 어떤 모든 르네상스 예술 작품에서와 마찬가지로) 앞에 설 때, 시각적인
디테일에 유념해야한다고 배웠다. 이런 질문은 어떨까? 벼룩시장에서 '박물관에서
집중'하는 것처럼 하면 안될까?
플로렌스 지방에서 거리 하나를 두고 남쪽에 위치한 아레조시에서 열리는 벼룩시장은
다른 어떤 흥미로운 벼룩시장과 마찬가지로 인생의 온화한 기쁨 중 하나이다. 일상의
물건들이 이례적인 방법으로 진열되어 있으며, 눈에 띄도록 배치되면서도 촘촘히
진열해놓았다. 생생하고 선명한 물건과 감촉에 눈길을 주어보자. 형태, 패턴, 물건과 역사
속에서 그것을 보자. 어떤 박물관에서보다 풍부한 내러티브로 보고, 놀라고, 기쁨을 누리는
경험이 된다.

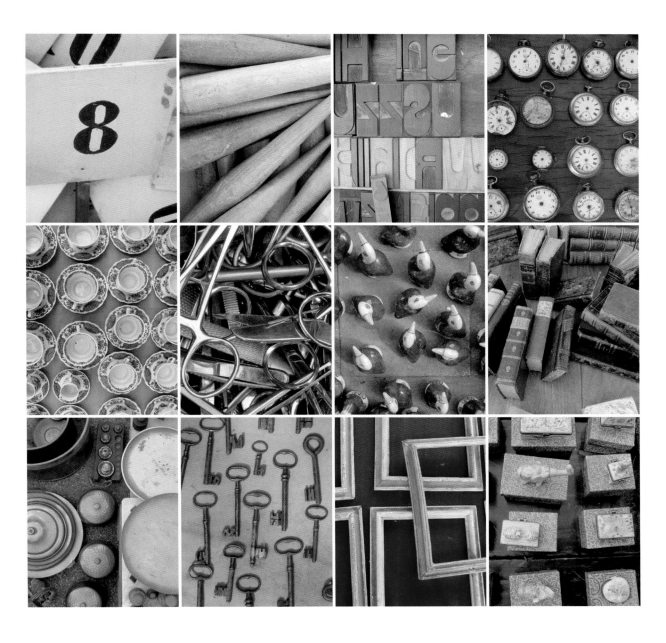

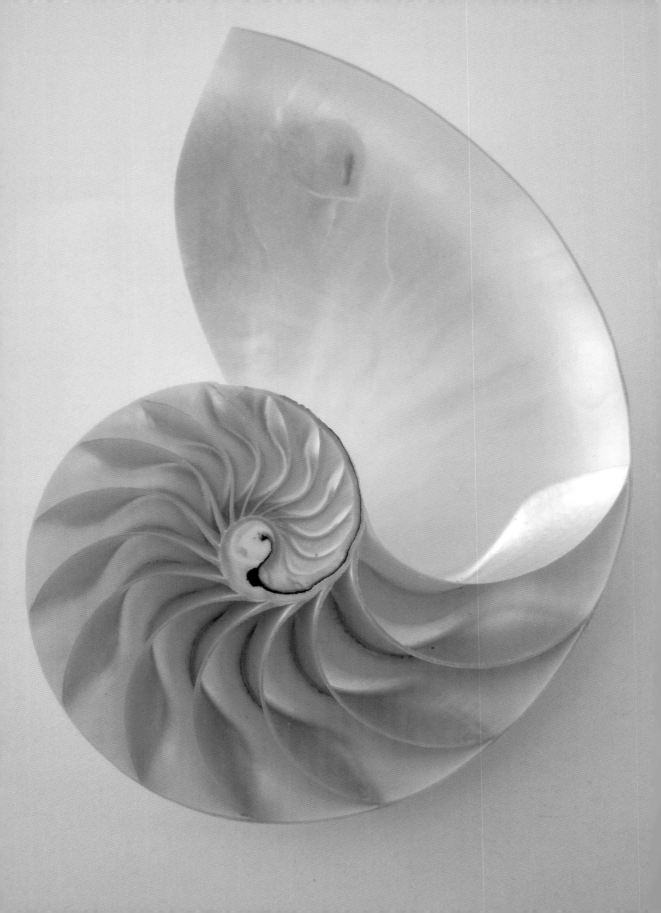

CUR
V
E S

형태의 아름다움과 형태의 감각적인 측면과 함께 나는 처음으로 곡선과 연결되었다.

첼로나 바이올린, 튜바 같은 악기의 곡선을 이루는 형태보다 더 아름다운 것이 있을까? 어떤 사람은 나무에서, 하늘을 나는 새에게서, 인간의 신체에서 혹은 어떤 다른 자연의 창조물에서 비슷한 아름다움을 느낄 수도 있겠다. 그러나 이 모든 것은 곡선의 형태를 갖는다는 공통점이 있다.

자연적인 유기적 세계에서 곡선이 공통적으로 나타나는 것에 반해 인간이 만든 구조물에서는 덜 눈에 띄며 오히려 직선의 형태가 꾸준히 증가하고 있다.

곡선은 일종의 마술성을 갖고 있으며, 우리에게 예외적인 영향력을 지닌다. 예를 들면, '샌프란시스코에서 가장 커브가 심한 거리'인 롬바르드 거리를 32초 동안 드라이브하며 내려 가려고 줄을 서서 기다리는 여행객들을 나는 매일 이웃동네를 지나며 본다. 그렇게 기다리는 것이 좀 기이하게 보일 수도 있다. 그러나 나 자신도 곡선이 많은 지역을 가기 위해 우리나라와 전세계를 가로지르며 순례하고, 로마의 판테온이나, 뉴욕의 구겐하임 미술관, 빅 서의 해안가 등을 방문한다.

가장 미적이며 기능적인 디자인을 만들어내기 위한 방법에는 많은 경우 곡선이 포함되어 있다. 내 생각에는 사실 그 디자인들을 성공적으로 만드는 것은 직선적인 요소와 곡선적인 요소 사이의 긴장감이다. 당신이 멋진 디자인의 자전거, 차, 비행기, 다리 혹은 신발 그 어느 것을 보더라도 곧장 뻗은 직선과 곡선 간의 균형을 발견하게 된다. 스마트폰이나 노트북의 모서리에서 곡선을 없애면 디자인에 대한 만족감이 떨어지게 될 것이다. 곡선과 직선의 균형은 때로는 위험해 보이는 날카로운 면도날, 가시철사 혹은 송곳 같은 공구들을 그나마 쾌적하고 조형적인 모습으로 만들어준다.

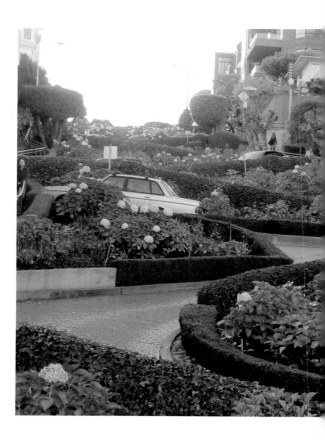

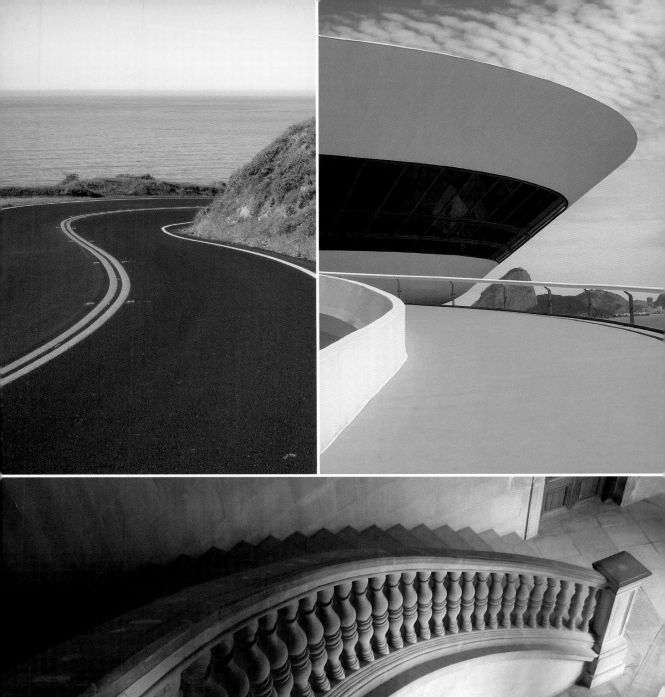
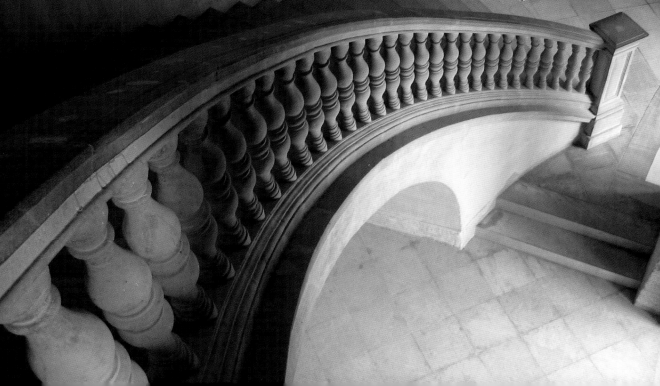

49

far left top
SÃO PAULO

left top
BARCELONA

left bottom
LOS ANGELES

right
PANAMA CITY

next
AMSTERDAM
CHICAGO

나는 몇 년 동안 런던에 살았던 적이 있다. 런던이야말로 일상의 삶과 지향하는 바의 일부가 곡선을 이루는 장소이다. 이 도시는 의도적인 도시계획이나 도시디자인 없이 자연적인 모습 그대로이다. 그곳에는 무언가를 배치하기 위한 격자무늬나 로직이 없으며, 나는 구불구불한 거리들의 미로에서 끊임없이 헤매고, 좌절하고, 길을 잃는다. 런던에서는 곡선때문에 미친듯이 화가 나고, 뉴욕이나 파리, 합리적인 지형을 가진 도시로 돌아가면 항상 안도감을 느낀다. 영국에 흔한 교통 체제인 라운드어바웃의 곡선은 어떤 움직임과 흐름을 만들어낸다. 그곳에서는 직선이 만나는 교차로처럼 완전히 정지하지 않는 그런 감각적인 즐거움이 있다. 곡선은 어쩐지 도달하기 힘들고 흔들리며, 그 곡선들과 어느 지점에서 만나느냐에 따라 마음이 들뜨기도 하고 가라앉기도 한다.

어떤 문화권에서는 그곳에 살고 있는 사람들의 DNA 속에 다른 문화권의 사람들보다 더 많은 곡선이 있는데, 브라질이 당연 최고이다. 브라질에서는 어느 곳에나 곡선이 있다. 심지어는 공중전화 박스, 건물들, 가구에도 찾아볼 수 있다. 곡선은 마술적인 힘을 행사하고 문화적인 심리를 형성해낸다. 리오 데 자네이로에 있는 코파카바나의 굴곡진 곡선들이 있는 보도블럭 패턴에는 브라질 문화가 전형적으로, 완벽하게 표현되어 있다. 그 거리는 마치 도시의 화폭처럼 해변을 따라 수 마일에 걸쳐 뻗어 있다. 이는 코펜하겐이나 베를린, 파리, 혹은 뉴욕 같은 북반구의 도시에서는 전혀 볼 수 없는 모습이다.

걸려 있는 빨랫감들
크로아티아

빨랫감들이 창문가에, 골목을 가로질러 정원을 장식하며 줄에 매달려 있다. 이 모든 것은 햇볕과 바람이 어떻게 옷과 린넨 천을 말려야 하는지 알고 있는 지중해 연안의 여러 나라에서 흔히 볼 수 있는 모습이다. 자전거를 타고 크로아티아를 돌아다니다보면 건조 중인 빨랫감들이 색감과 질감, 변덕스럽지만 고요한 삶들, 돌과 타일의 고전적인 배경과 대조를 이루는 풍부한 색의 옷감들, 개인적인 깃발이나 현수막들이 온화한 시각적 공부거리를 주는 방식에 충격을 받았다. 빨랫감들은 그저 그대로 있을 뿐이다. 사적이고, 때로는 아름답고 그리고 완전히 겉치레로부터 자유롭게. 미국의 많은 도시에서는 빨랫감을 집 밖에 너는 걸 금지하는 법령이 있는데, 마치 그것을 '보기 흉한 어떤 것'으로 취급한다. 미국의 어느 도시나 마을에서 지붕을 쳐다보면, 위성 장치라고 부르는 보기 흉한 회색의 둥그런 물체가 가득하고 안테나가 온통 하늘을 찌르고 있는 것을 보게 된다. 반면에 색감이 풍부한 빨랫감들은 기계를 거쳐 벽장이나 옷장으로 들어가거나 세탁물을 보호하기 위한 푸른색 종이에 싸이거나 플라스틱 세탁봉지에 담겨 집으로 배달된다.

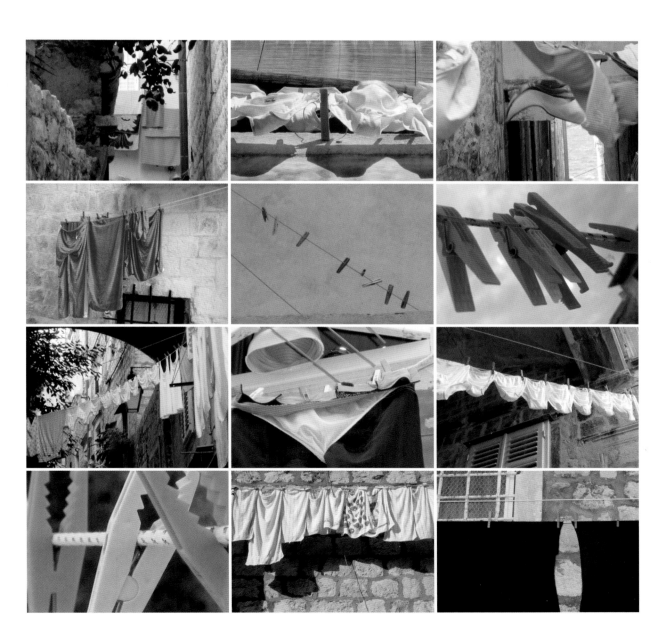

THE ART OF COMPOSITION

지루함을 따라다니며 괴롭히다

55

previous
NEW ORLEANS

left top
CARTAGENA

far left bottom
EVORA

left bottom
SAN FRANCISCO
SAN FRANCISCO

구성은 분야를 막론하고 창의적인 것을 여러 목적을 위해 거론할 수 있는 단어이며 음악가, 셰프, 화가, 사진작가, 시민 디자이너처럼 친숙한 말로, 이 책의 원동력이다.

구성은 '시각을 갖는다는 것'이 무슨 의미인지를 알려준다. 그리고 이 책에 실린 사진들은 나의 눈이 물건들을 어떻게 구성하는지 보여주는데, 이는 매우 직관적이다. 나는 어느 누구라도 구성에 대한 안목을 키울 수 있다고 믿는다. 또한 그런 경향을 가진 사람이라면 한번쯤은 시도해봐야 한다고 믿는다. 그건 정말이지 너무 간단하다.

먼저 당신이 좋아하는 것에서 시작하라. 내 경우에는 농산물 시장이 그렇다. 콜롬비아의 어느 시장에 걸려 있는 반투명한 비계 덩어리들은, 아침 햇살이 그 비계 덩어리를 통과하며 저울과 나란히 있을 때에는 흥미롭기까지 하다. 그건 사실, 지방 덩어리일 뿐이며 기름기로 번지르르하다. 그러나, 저울이라는 기계의 단단한 테두리가 실크처럼 부드러운 지방과 대조를 이루며 눈을 뗄 수 없도록 만드는 시각적인 비교를 연출해낸다. 지방 소도시의 어느 세탁소 창문에서 보았던 상쾌하고 선명한 시각적 표현과는 매우 다른 형태의 구성이다. 이 세탁소의 창문 풍경은 색감과 기하학으로 우리의 시선을 끈다.

나는 종종 지루한 물건들을 끈질기게 따라다니며 괴롭힌다. 왜일까? 전혀 예상하지 못했던 장소에서 아름다움을 발견하는 즐거움 때문이다. 딱 들어맞는 이미지를 찍기 위해 각도를 바꾸고, 렌즈로 사물을 끌어당기거나 멀리 보내며 내가 보는 물건들을 여러 장의 사진으로 남긴다.

이렇게 사진을 찍으며 나의 눈은 무엇을 찾고 있을까? 아름다움이 가장 중요한 지점은 아니다. 그러나 아름다움은 나의 눈을 이미지와 그 대상과 관련된 것으로 이끄는 힘이다. 당신이 발견해낸 그 아름다운 사물들이 내가 아름답다고 생각하는 것들과 일치할 수도 있고, 전혀 그렇지 않을 수도 있다. 두 경우 모두, 일단 멈추어서 자신에게 그 이유를 물어보자. 당신은 왜 어떤 이미지에는 몰입하며 어떤 이미지에는 몰입하지 못하는가?

옛 그리스 사람들은 아름다움은 비율, 균형, 조화 이 세 가지 요소에 근거한다고 믿었다. 그리고 나는 그들이 옳았다고 믿을 정도로 구식이며 전통적인 생각을 갖고 있으며, 나의 이미지 안에서 그 세 가지 요소는 서로 얽혀 있고, 크로아티아에서 본 빨래줄에 걸린 속옷에, 뉴 오를레앙의 빛나는 튜바에, 샌프란시스코의 격자로 둘러쳐진 주차장에 모두 적용된다. 구성에 대한 나의 개인적인 감각과 시각은 예술을 배우고 훈련하는 과정에서, 특히 10년 동안 도자기를 만드는 과정에서 생긴 결과물이다. 도자기를 배우는 이 기간 동안 나는 똑같은 형태를 끝없이 반복하며 만들었고, 그러면서 모양, 질감 그리고 물질의 뉘앙스에 대해 느끼고 배웠다. 그 결과 나는 구성을 할 때 물건에 집중하게 되었다.

매우 심플하고 작은 물건들, 예를 들면 야구공이나 카푸치노 등은 독특한 관점으로 접근해야 단순함이 가진 가치를 구성할 수 있다. 시칠리아섬의 칸타니아시의 플리마켓에서 본 양말 진열 디자인은 보다 복잡하게 진열하며 또 다른 도전을 보여준다. 어떤 사람은 균형을 발견하고, 점,

right top
MALLORCA

far right top
CANTANIA
COPENHAGEN

right bottom
AMSTERDAM

56

각도, 다리, 반사, 색깔, 플라스틱, 유리, 나무, 테이프, 콘크리트, 철, 수직, 수평 그리고 부드럽고
거친 표면들의 포푸리 같은 감각을 만들어낸다.

구성은 자연스럽게 우리에게 다가온다. 예술적인 훈련을 받지 않은 사람도, 습관이라는 걸 깨닫지
못하는 사람들에게도 마찬가지이다. 물건들을 질서정연하게 놓는 행위는 우리의 DNA 속에
각인되어 있다. 일상생활에서 습관적으로 행하는 단순한 행동에 대해 생각해보자. 책상을 어떻게
정돈하는지, 저녁 식탁을 어떤 모습으로 차려내는지, 옷을 어떻게 정리하는지 관찰해보면 알 수 있다.
코펜하겐에 있는 어떤 카페 테이블의 모습이 아주 적절한 예라 하겠다. 한 나이든 남자는 그의
하루를 시작하기 위해(그리고 그의 삶에 질서를 주기 위해) 음료와 담뱃대 등을 매우 세련된 구성으로
나열해놓았다.

전문 스타일리스트라 해도 이 물건들을 미적으로 더 만족스럽게 진열하기가 쉽지 않을 것 같다.
모든 물건이나 공간 혹은 환경들은 구성의 기회를 제공하며, 각각은 그 뒤에 내러티브를 갖고
있다. 당신이 지금 보고 있는 이 페이지도 하나의 구성이다. 컴퓨터를 클릭하면 펼쳐지는 웹사이트
페이지도, 운전 중에 보는 계기판도 그렇게 어떤 구성을 이룬다. 어떤 것은 서정적이고, 어떤 것은
유머러스하며, 어떤 것은 네덜란드에서 보았던 창가에 진열된 맥주병처럼 물질과 빛을 이용한다.
이러한 내러티브를 바로 알아보고 그 진가를 인정하는 행위 자체가 값진 것이다.

DECORATION

previous
MONTEVIDEO

left
LUCCA
BOLOGNA
SIENA

right
ROME

60

우리는 장식품으로 이 세계를 꾸민다.
아름다움과 그리고 영예를 향하여.

언어 그대로의 정의에 따르면, 장식은 주로 표면에서,
자유롭게 움직이고, 놀고, 즐기며 감탄한다. 장식은
엉뚱하기도, 진지하기도, 상징적이기도 하며, 참조가 되면서도
우스꽝스럽거나, 추상적이거나, 복잡하면서도 단순하다.
장식을 하려면 시간과 비용이 들지만 (표면상으로는) 그다지
유용해 보이지는 않기 때문에, 현대 세계에서 장식은 눈에 뻔히
보이도록 예측할 수 있는 부정적인 결과를 낳았다.
열정적인 모더니스트들은 필요한 기능을 충족시키지 못한다는
이유로 장식을 무시했다.

그러나 이 지점에서 한번은 생각해보아야 할 흥미로운 질문이
떠오른다. 그렇다면 색은 혹은 어떠한 시각적인 표면처리는
장식이 아닌가? 이 질문을 피하기는 어려워 보인다. 만약 더
주의를 기울이며 보게 만들거나, 생각하게 만들면서 동시에 눈도
즐겁게 한다면, 그것으로 장식이 고유의 기능을 갖고 있다고
보아야 하는 건 아닐까 생각한다.

성공했다고 평가받는 장식물들은 필수적이라고 여겨진다.
덮거나 숨기기 위해, 말하자면 우리를 교묘하게 조정하기 위해
추가된 것이 아니다.

건물 공사장에서 날것의 우아함이 느껴져 나는 종종 건물이
완공되어 칠을 할 때까지 한참을 바라본다. 예를 들면,
생기발랄한 자홍색 건축 테이프가 구불구불하게 쳐져 있는
부에노스 아이레스의 한 건축 현장 모습은 익살스런 느낌을
준다. 이 구불구불한 선들은 일부러 만들어지지 않았지만
규칙적인 직사각형의 상자들과 완벽한 대비를 이룬다. 그 선들은
공사장 인부들의 딱딱한 모자 때문에 더 발랄해 보인다. 물론
인부들이 이 생동감 넘치는 구성 속에서 자신들이 어떤 역할을

63

left	*right*	*next*
BUENOS AIRES	SAN FRANCISCO	PANAMA CITY
NEW ORLEANS	NEW ORLEANS	VENICE

하고 있는지 모르지만 말이다.

종교 건축물은 장식물의 집합체이다. 현대 디자인 세계에서 장식이 무시되는 이유이기도 하다. 종교 건축물에서 장식이 얼마나 중요시되었는지는 그라나다에 있는 이슬람의 영향을 받은 알함브라 궁전, 방콕에 있는 에메랄드 사원, 바르셀로나에 있는 가우디의 작품에서 전형적인 사례를 볼 수 있다. 대부분의 도시에서도 장식은 그 진가를 발휘한다. 재미있는 낙서들, 주소를 알려주는 숫자 폰트는 충분히 호소력을 갖고 있다. 그리고 뉴 오를레앙 같은 어떤 도시들은 거리의 모든 모퉁이마다 장식적인 감수성으로 가득하다.

샌프란시스코의 내 집 근처에서 마주치는 이 둥글둥글하게 굴곡진, 장식이 풍부한 기둥들은 전통과 역사를 얼마나 기분좋게 숭배하는지를 보여준다. 장식이 풍부한 이 기둥들은 그 건물과 주변을 특별하게 만들려는 사랑과 배려와 욕망을 보여준다. 이 사실만으로도 그 기둥들은 큰 가치를 지니며, 장식이 배제된 주변의 건물과 훌륭한 대조를 이룬다. 이런 경우, 장식은 개성을 창조하는 질감을 더하며 주변 모습을 다양하게 만들고, 그 덕분에 지역 사회가 더 인간적이며 우호적으로 느껴진다.

주소번지 숫자
사우스캐롤라이나주, 찰스톤시

찰스톤시는 산책을 하기에 더 없이 좋은 도시이며, 건축물과 디자인에서
세월의 흔적을 느낄 수 있는 곳이다. 또한 20세기 자동차들의 맹공격을
벗어난 몇 안되는 미국 도시 중 하나였다. 그 어느 것도 현대적이거나
표준화되어 있지 않다. 돌로 된 아치, 나무 난간, 붉은 벽돌, 대리석, 녹슨 철,
물막이 판자들이 섞여서 다양한 건축 스타일을 반영해내고 있다.
이곳에서 집 번지수를 표시하는 숫자 폰트는 놀랍도록 다양하다. 약 12만 명이
조금 넘는 인구가 사는 소도시이지만, 내가 여행했던 어떤 대도시보다도
집주소를 알려주는 데 사용된 스타일과 재료가 훨씬 다양하고 풍요롭다.

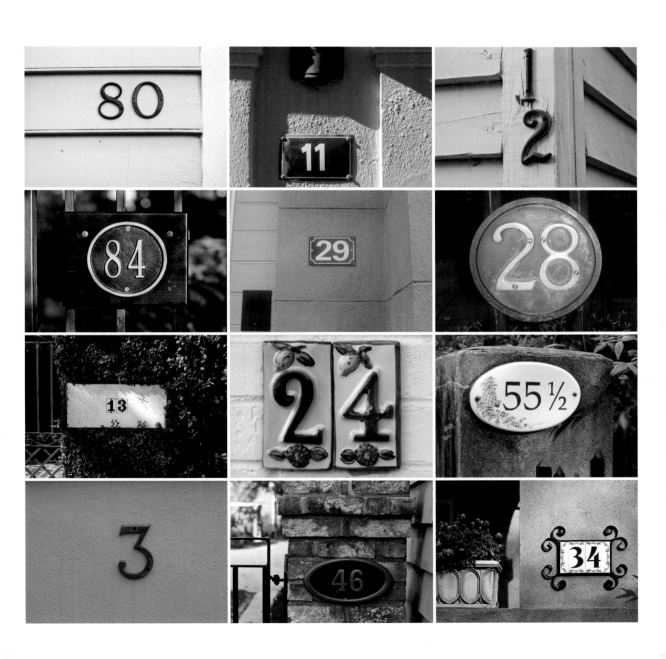

FORM

previous
MARFA

RIGHT TOP
CHICAGO

right bottom
VALS
SIENA

far right bottom
MILAN

68

"당신도 알고 있는 것처럼 단지 한 가지, 형태의 장엄함에 대해 말하려 한다." _마이클 카듀

전설적인 영국 도예가 마이클 카듀(Michael Cardew)의 작업실에서 견습생으로 도자기를 빚던 시절, 나는 순진하게도 내가 어떤 그릇을 만들고 있다고 생각했다. 그러나 카듀 선생님의 작업실에서는 그릇을 만든다기 보다 대부분의 시간을 형태를 이해하는 훈련을 받았다.

그러나, 그 당시의 나는 형태에 대해 정확히 이해하지 못했다. 나는 형태(form)를 형체(shape)의 개념과 혼동하고 있었다. 형태라는 말은 훨씬 더 복잡한 뜻을 갖고 있다. 음악도 건물처럼 형태를 지닐 수 있으며, 문학, 움직임, 냄새도 마찬가지이다. 어떤 사람이 멋진 폼을 가졌다고 말하는 경우와 비슷하다. 멋진 폼이라고 할 때는 외모를 말할 수도 있고, 걷는 모습을 표현할 수도 있으며, 말하는 방식이나 태도, 심지어는 결국 전체적인 인상에 영향을 주는 여러 행동을 지칭하는 것일 수도 있다. 형태는 본질과 관계되어서, 장엄함의 한 종류로 표현되기도 한다. 그것은 기본적이고 실용적인 물건에서 더 쉽게 찾아낼 수 있다. 욕실이나 부엌을 둘러보라. 나무 수저, 병따개, 머리핀, 바늘, 빗 이런 물건을 생각해보자. 자전거 바퀴나 탁자 다리 혹은 부엌 창문 선반에 말리려고 올려놓은 작은 양파를 자세히 들여다보라. 일상생활에서 사용하는 물건에서 형태를 알아차릴 수 있다면, 좀 더 복잡한 물건이나 공간에서도 그것을 알아볼 수 있을 것이다.

이상적인 형태를 언어로 정의하려고 노력할 필요는 없다. 자연에서 너무나 쉽게 보고 느낄 수 있다. 앵무조개 껍데기는 아름다움과 형태를 동일시하는 데 거론되며, 조화로운 수학적 비율을 반영한다.

인간이 만든 세계에서는 여전히, 이상적인 형태를 찾기도 힘들고 정의내리기도 쉽지 않다. 그러나 뻔한 말이지만 훌륭한 형태는, 순수성, 정직성, 솔직함과 같은 가치를 지니고 있으며, 상업적으로 측정할 수 있는 범위를 넘어선다.

디자이너에게 훌륭한 형태를 발견하고 묘사하라고 하면 많은 디자이너들이 상징적인 현대 의자(보통은 레이와 찰스 에임스가 만든 의자) 혹은 미스 반 데어 로에가 설계한 건축물, 쉐커 박스, 혹은 빈티지 포르쉐를 말할 것이다. 그러나 도시나 거리에서 예를 들어달라고 하면, 보통의 경우 한참 동안 대답하지 못한다. 역동적인 시스템에서 형태를 파악하고 그 진가를 알아내는 건 훨씬 어려운 일이다.

일상생활에서 형태가 어떤 역할을 하는지 살펴보기 위해서는 지역사회에 의미 있는 훌륭한 서비스를 제공하는 공공장소 혹은 어떤 구조가 좋은 출발점이 될 수 있다. 이탈리아 시에나의 캄포가 그 좋은 예다. 2004년에 문을 연 시카고의 밀레니엄 파크는 시카고를 예술과 건축의 중심이자 해외 관광객들이 선호하는 여행지로 만들었다.

밀레니엄 파크의 성공은 사회의 모든 계층을 배려한, 영감이 풍부한 도시 공간을 제공했기 때문이라고 할 수 있다. 형태는 도시에 엄청난 영향력을 끼쳤다. 뉴욕의 하이 라인, 파리 지하철, 그리고 샌프란시스코의 골든 게이트 파크도 같은 경우이다. 모든 훌륭한 도시들은 그 지역 사회의 모습을 형성하고 정의해 내는 역동적인 형태의 순간들을 제공한다. 자전거, 보행자들, 거리전차, 기차, 좌석이 어떤 의미를 지니게 된 버스들처럼 모든 사람이 이용하도록 디자인 된 사려 깊은 거리들 말이다. 그렇다고 형태의 측면만 논의되어서는 안된다. 그 속에 내재하는 유용성, 일반 시민들에게 적절하게 공공 서비스를 제공한다는

음악은 건물처럼
형태를 지닐 수 있으며,
문학, 움직임, 냄새도
마찬가지이다.

left
NEW YORK
BRA

right
BANEDUP ISLAND

next
BOLOGNA
PORTLAND

70

사실도 인정받아야 한다.

나는 빈티지 케이블카가 매일같이 삐걱거리며 굴러가는 거리에
살고 있다. 그 케이블카는 훌륭한 형태를 지닌 수송수단과
환경을 경험하게 해준다. 그 유용성은 공공 교통수단에서
관광객의 스릴 넘치는 경험수단으로 바뀌었지만, 의도와는
관계없이 훌륭한 형태를 유지하고 있다. 어른과 아이들 모두,
철로 된 난간을 꽉 움켜잡고, 니스 칠을 한 의자에서 미끄러지며,
철사들이 가파른 언덕으로 케이블카를 끌어올리는 소리를
들으며 들뜬 기분으로 케이블카를 타게 된다. 이러한 과거의
특징들이 현대 세계의 가치를 높인다. 매우 훌륭한 형태의
예이다.

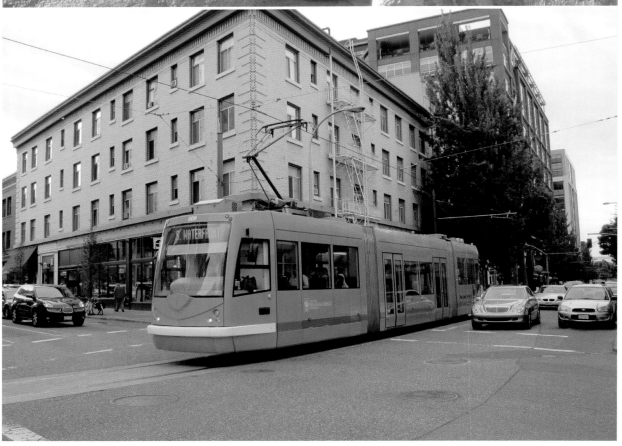

돌담들
마서즈 빈야드, 메사추세츠

자전거를 타고 마서즈 빈야드 주변을 돌아다니면 돌담이 이 섬의 특징적인
디테일을 만들고 있다는 것을 알게 된다. 돌을 고르고 그 위치를 정하는데
상당히 고심했을텐데, 결과적으로는 예술과 공학의 완벽한 균형을
이루어냈다. 돌 사이의 공간으로 빛이 통과해 지나가면 음악에서 음표들간의
공간이 연상된다. 제대로 만들어진 돌담은 대조를 이루고, 리듬과 선율을 타며
균형을 이룬다.

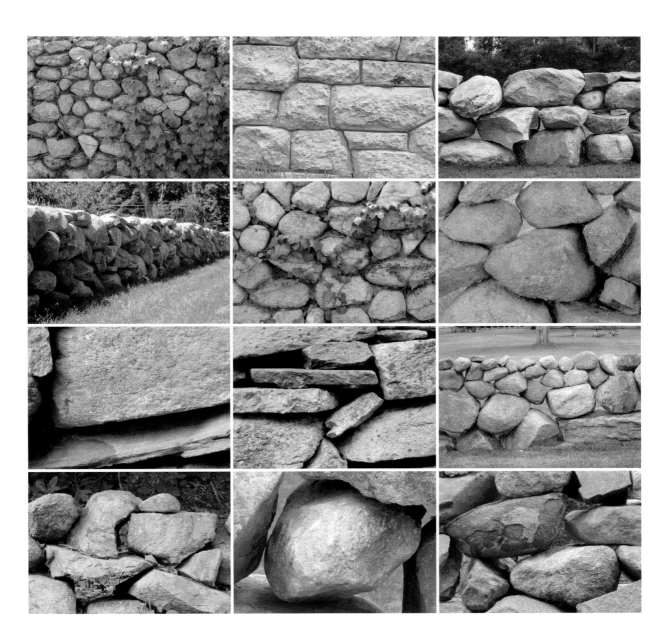

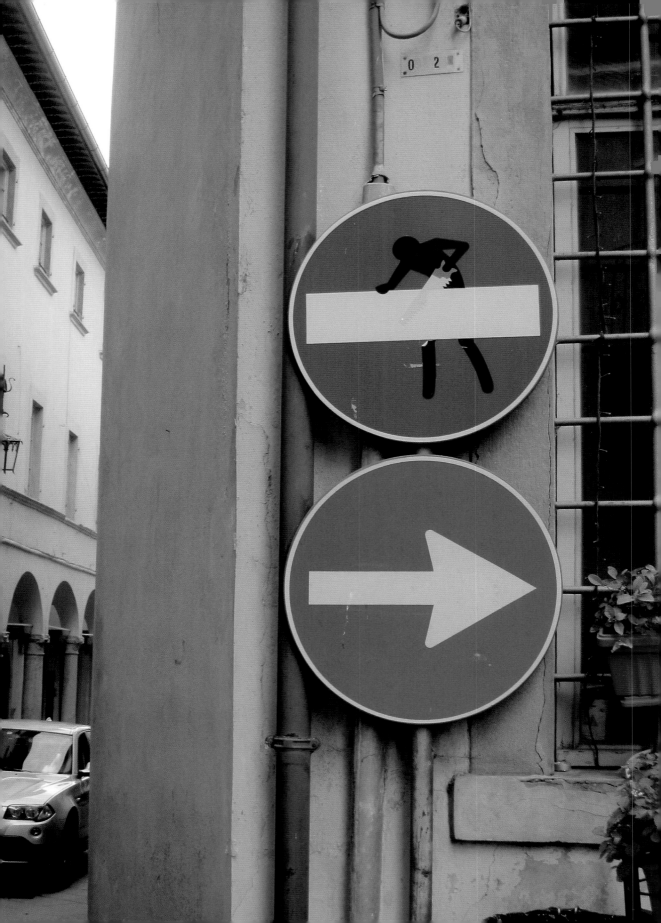

HU
MOR

previous
POPPI

right top
BONNEVILLE SALT FLATS

far right top
MEXICO CITY

right bottom
BOLOGNA

76

나는 투스카니 지방의 전형적인 어느 시골 마을을 산책하고 있었다. 그러다 거리에서 몇몇 예술가들이 위트 넘치는 그래픽 그림으로 바꾸어놓은 표지판과 마주쳤다.

이 표지판은 금방 알아채기도 힘들고 주의를 기울여 자세히 보아야 그 진가를 알 수 있다. 그 빈틈없는 솜씨에서 두 가지가 나를 놀라게 했다. 우선, 이 도시는 공공장소에 이 표지판을 편하게 두었다. 말하자면, 그 표지판을 원래의 똑바른 형태로 되돌려놓지 않았다. 두 번째로, 우리의 정신적인 위안에 꼭 필요한 유머와 약간의 경박함이 공적인 세계에서는 거의 디자인에 반영되지 않았다는 사실을 일깨워준다. 나중에 나는 이 거리 표지판을 디자인한 사람이 프랑스 예술가인 끌레 아브라함(Clet Abraham)이라는 걸 알게 되었다. 그는 유럽 전역에 이런 식으로 디자인에 개입하는 퍼포먼스를 펼쳤고 대부분의 시정부는 탐탁하게 여기지 않았다. 아브라함은 자신의 작품에 대해 두 번 생각해볼 것을 요구하며 매우 진지한 메시지를 던진다. 그리고 그는 많은 공공 신호체계가 도시의 풍광을 전혀 고려하지 않은 채 만들어졌다고 생각한다. 공공장소에서 볼 수 있는 기능 중심의 디자인에서는 유머를 거의 찾아볼 수 없다. 그 디자인들은 오로지 논리를 담보하며, 우리에게 범죄, 거리의 안전 문제, 주택 공급시 가격 안내, 그리고 깨끗한 물과 같은 이슈를 우선적으로 다루기 때문이며, 사실 이런 이슈들은 농담과는 거리가 멀다. 우리는 때로는 고속도로에 선을 긋거나, 가로수를 심거나, 공원을 짓는 등 도시의 경직되고, 구체적인, 산업적인 특징들을 완화시킬 수 있는 공공장소를 만들어서 도시 환경을 좀 더 부드럽고 친근하게 만들려고 한다. 그러나 유머를 추가하려는 지점에서 늘 멈추곤 한다. 몇몇

선거구에서 언뜻 유머를 엿볼 수 있는데, 의미상 정치적으로 옳지도 않고 시민들의 지지를 얻으려는 의도도 아닌 것 같다. 그래서 유머를 발견하고 싶으면 예술가들처럼 스스로 만들어내는 수밖에 없다. 혹은 스스로를 그렇게 보아야 한다. 예술가들은 오랜 세월 동안 공공의 세계에 유머를 담았다. 볼로냐의 넵튠분수(폰타나 디 네투노)에는 가슴에서 젖이 뿜어져 나오는 바다 정령이 있는데 그 지방 추기경이 주문해서 만들어진 것으로 16세기까지 거슬러 올라간다. 그리고 특이한 모습의 동물이나 전설 속의 짐승들도 우리 눈을 즐겁게 하는데, 마치 구겐하임 빌바오 미술관에 있는 제프 쿤스(Jeff Koons)의 작품 강아지, 베니스의 어느 건물벽에 걸린 그림 안에 있는 파올라 피비의 당나귀, 길거리에서 볼 수 있는 알록달록한 소들, 혹은 식당 부엌에 전시된 먹음직스런 고무 랍스터처럼 재미있다. 이러한 예들이 유럽에서는 매우 일상적인데 미국에서는 왜 그렇지 않은 것일까? 미국에서는 우리 자신을 지나치게 진지하게 받아들인다. 그래서 공원이 아닌 과거의 감옥을 진열해놓은 앨커트레즈섬을, 샌프란시스코 베이 에어리어 지역에서 가장 땅값이 비싼 곳으로, 가장 그림 같은 풍광을 지닌 장소로 여길 정도로 진지하다. 그런 장소들이 이제 관광지로 성공을 거두었다는 사실이 유머러스하게 혹은 아이러니로 느껴진다.

우리 스스로를 너무나 진지하게 받아들인다는 사실은 그것 자체가 우스운 일이다. 어떤 사람은 애국심에서 쓰레기통을 성조기로 장식했지만 그건 마치 쓰레기통 속의 쓰레기로 미국을 낙인찍는 것과 같다. 아마도 재미있고 편안하게 쓸 수 있는 해변가 화덕을 만들려고 했을 것 같은데 요란한 그래픽 글씨들은 오히려 침입자를 쫓아내는 것처럼 보인다. 풍경에서 유머를 발견하는 가장 쉬운 길은 스스로가 그것을 보고 만들어내는 것이다. 초인종이 우스꽝스러운 얼굴로, 콘크리트 덩어리가 생기 있는 인물로, 마네킹이 사형집행인으로 읽히고 보일 수 있다. 아이들이 줄 서서 거리를 지나는 걸 보면 마치 사슬에 묶인 죄수들이나, 짝을 이루는 신발 한 켤레 만큼 단순해 보인다. 공원

유머는, 아름다움과 마찬가지로,
모는 사람의 시선 속에 있다.

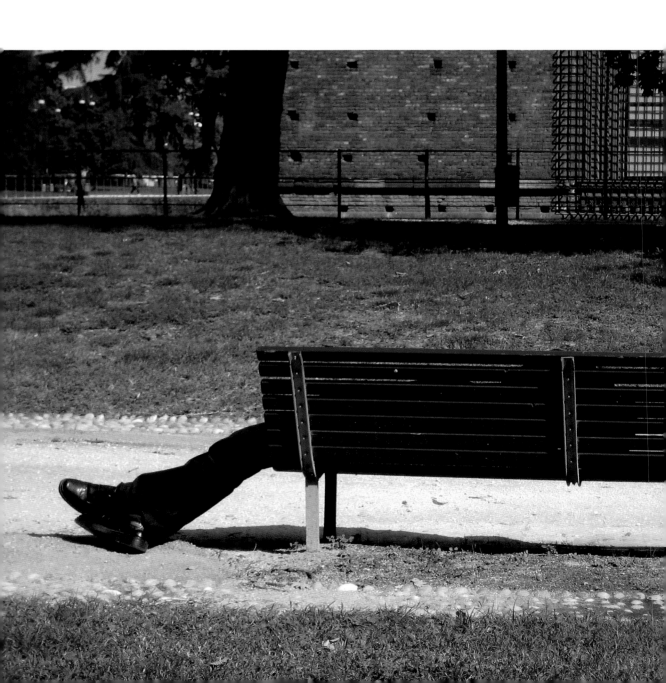

79

left
MILAN

right
CORONA DEL MAR
NEW YORK
VENICE

next
GREENSBORO
SAN FRANCISCO

벤치가 애초의 디자인 목적과는 다르게 이용되는 것을 보는
것도 즐겁다. 또한 이렇게 나란히 늘어선 모습은 도시의 각이 진
풍광들을 부드럽게 만들어준다.
유머는, 아름다움과 마찬가지로 보는 이의 시선 속에 있으며
거의 모든 곳에서 발견된다. 만약 우리가 그렇게 보기로 선택
한다면 말이다.

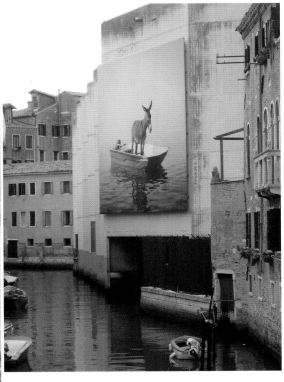

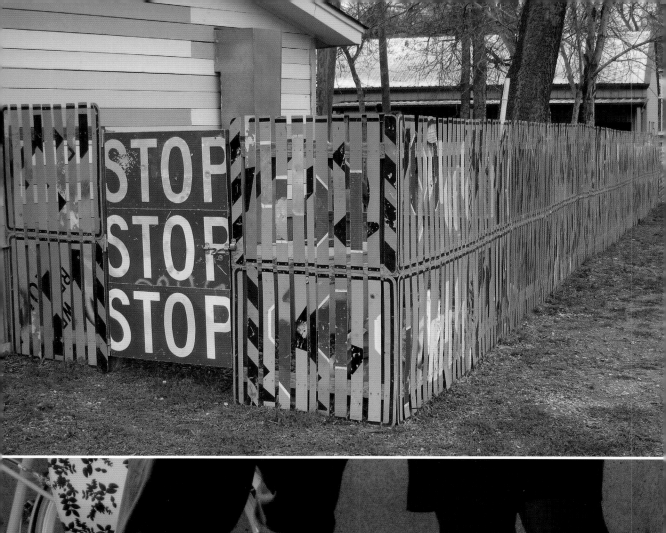

초인종
베니스, 이탈리아

초인종은 역사적으로 유서 깊은 이 도시를 여행할 때 반드시 보아야 할
목록에는 없다. 그러나 곤돌라가 베니스를 특별하게 만드는 것처럼 초인종은
베니스의 독특한 특징을 보여주는 디테일한 부분이다. 어떤 초인종은
재미있는 얼굴 표정을 하고 있으며, 어떤 것은 재료와 표면에서 공부할 거리를
던져준다. 이 초인종들은 당신이 집 앞에서 멈추어 유심히 대문을 들여다보고,
좀 더 천천히, 좀 더 호기심어린 시선으로 거리를 산책하도록 만드는 뛰어난
실례이다.

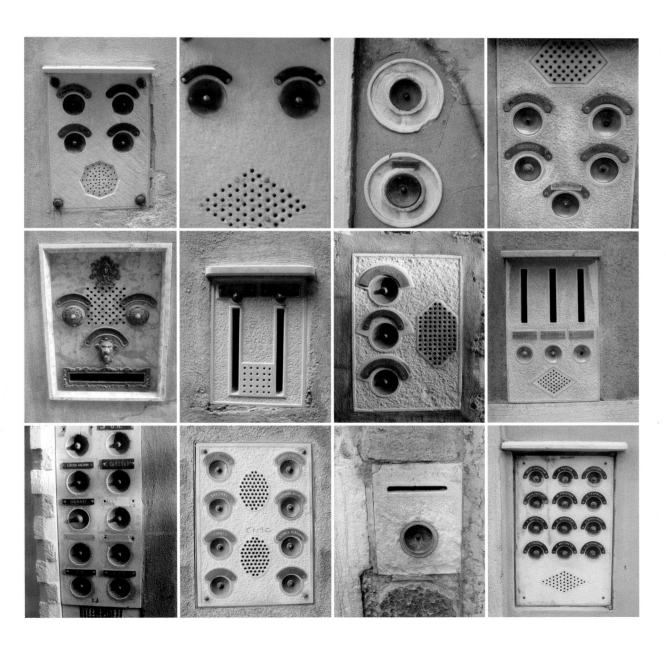

LIGHT & SHADOW

previous
GLEN ELLEN

right
PARMA

far right
MALLORCA
ROME

═══════════

나는 빛이 지닌 시각적 힘이 얼마나 자극적일 수 있는지 한 예를 기억해냈다.

나는 스페인 마요르카섬의 한 허름한 카페에서 친구들과 편안하게 식사를 마치고 바닷가의 고요함을 만끽하며 앉아 있었다. 그때 버스 한 대가 도착했고 떠들썩한 관광객 한 무리를 쏟아냈는데, 그 순간 시각적이고 청각적인 분위기가 완전히 망가졌다. 우리는 빨리 계산을 마치고 이 관광객 무리에서 벗어나고 싶었다.

그때 갑자기 구름 뒤에 있던 해가 나타나 카페와 식당 손님들을 활기찬 빛의 점들로 뒤덮었다. 구멍이 뚫린 차양이 만들어 낸 문양이었다. 그 점 모양의 빛 때문에 분위기가 순식간에 바뀌었다. 단체 관광객들이 마치 숲속에 숨어 있는 사슴들처럼 먼 배경으로 물러나버렸다. 우리는 짜증내지 않고, 조용히 그리고 즐겁게 그곳을 떠났다. 그 경험은 나에게 빛과 그 패턴이 어떤 환경에도 깊이 영향을 줄 수 있다는 것을 상기시켰다. 빛은 짜증이 나는 상태를 편안한 마음으로 순식간에 바꿀 수 있다. 이러한 힘은 위대한 디자이너나 건축가의 작품에서도 발견할 수 있다. 루이스 칸(Louis Kahn), 루이스 바라간(Luis Barragán), 루돌프 쉰들러 같은 현대 건축가들은 빛의 본질을 깨닫고 찬양하며 자연광을 그들의 건축물 안으로 들어오게 한다. 포트워스시에 있는 칸이 건축한 킴벨 아트 뮤지엄이 전형적인 예인데, 빛과 그림자가 서로 동등하게 처리되지만, 사실은 서로를 분명히 드러나게 하기 때문이다. 나는 30년도 더 전에 휘트니 미술관에서 제임스 터렐의 작품을 우연히 본 적이 있다. 그 당시 그의 설치 미술 작품이 준 강렬한 인상을 아직도 기억하고 있다. 크리스 버든의 작품 〈도시의 빛*Urban Light*〉은 200개의 빈티지 가로등을 모아서 매우 도발적으로 완전한 모습으로 설치한 작품으로 로스앤젤레스에서 사진을 가장 많이 찍는 장소가

left
MEXICO CITY
FORT WORTH

right
LOS ANGELES
VENICE

next
BOLOGNA
VENICE

86

되었다. 이 작품은 어떻게 한 예술가가 신선하고 독창적인
방법으로 빛을 보도록 하는지, 또한 빛과 빛이 가진 잠재력을
밝히고, 두 가지 모두의 진가를 인정하도록 우리를 독려하는지에
대한 훌륭한 예이다.
빛은 종종 뒷문을 통해서 우리에게 다가온다. 배경에서 조명을
받고 있는 간판, 전화, 그리고 휴대용 노트북 그리고 LCD는
인테리어 불빛 속에서 물결의 변화를 만들어낸다. 우리가 빛을
인식하고 그 가치를 인정할 때, 빛이 우리를 어디로 데려갈지
아무도 모른다. 다만, 빛의 가장 순수한 형태 속에서 빛에 대해
더 많은 호기심을 갖도록 영감을 주는 것만은 틀림없다.

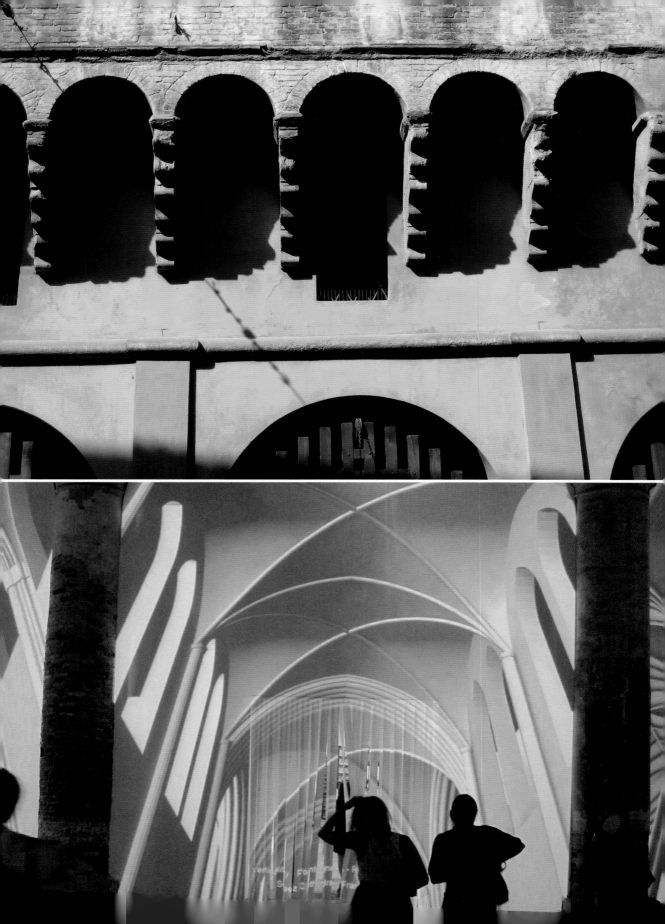

선 인 장
오 악 사 카 주 , 멕 시 코

나는 자연의 모습을 많이 찍는 편이 아니다. 그러나 건축적인 특징이 물씬
풍기는 오악사카주의 선인장들을 지날 때, 그 건조한 바스락거림, 강한 선들을
카메라에 담고 싶은 충동을 느꼈다.
마치 형태와 빛, 질감과 구조에 대해 즉흥적으로 공부하는 것 같았다. 인간이
만든 풍광이 신선한 시선으로 자연을 보도록 도와줄 수 있을까? 말할 필요도
없이 물론 그럴 수 있다.

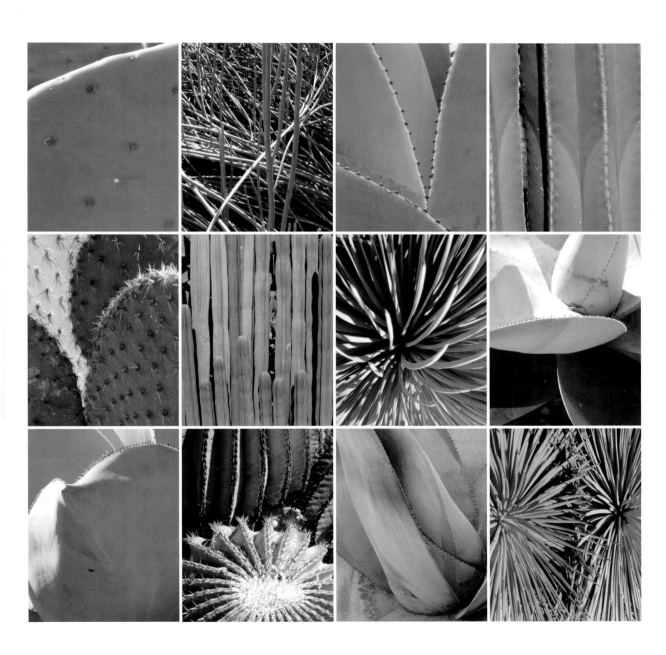

WHERE
TO
SEE
STUFF

공장 바닥, 울퉁불퉁한 길거리와 푸드 카트들

자신만의 시선으로 보는 것을 직접 연습할 수 있는 좋은 방법이 있다. 멀리까지 갈 필요도 없다.
보는 연습을 할 수 있는 장소는 바로 당신 주변에 있다. 이 책을 읽고 있는 당신의 주변에도 분명히
흥미로운 구성들을 발견할 수 있을 것이다. 주변을 산책하며 신선한 시각으로 관찰하면 거의 모든
사물에서 흥미로운 구성요소들을 볼 수 있다.
매일 지나는 거리를 걸을 때도 종종 무언가를 자세히 쳐다보느라 걸음이 느려지기도, 멈추기도
한다. 여행은 우리의 눈을 뜨게 하는데, 이 책에 대한 영감도 전세계를 여행할 때 시작되었다.
샌프란시스코로 돌아와서 그렇게도 무관심하게 대했던 디테일들이 이탈리아에서는 왜 그렇게도
나의 주의를 끌었는지 곰곰이 생각해보았다. 그후 나는 주변을 좀 더 세심하고 의식적으로
관찰하는 연습을 시작했다. 우리가 여행을 떠나는 이유는 다양하다. 그리고 그만큼 다양한
이야기와 현재 살고 있는 곳에 대한 신선한 시각을 갖고 돌아오게 된다.

시장, 항만, 공장, 작업실

영감을 받을 만한 장소로 머릿속에 가장 자주 맴돌며 가장 신뢰할 만한 곳은 주로 도시이다. 이런
맥락에서, 나는 볼 만한 것과 직접적인 연관이 없는 곳, 사람의 손으로 가공되어 있지 않은 곳,
쇼핑하는 장소가 아닌 곳을 찾아다닌다(독자들은 이 말에 굉장히 놀랄 것이다. 나는 일상 생활을 위해
디자인된 물건이나 생산물을 팔려는 시장에 자신의 물건을 납품하는 사람이 아닌가?). 내가 카메라에 담은
모습의 대부분은 일하는 현장에서 찍은 것이다. 식당의 주방, 공구를 보관하는 창고, 예술가나
디자이너들의 작업실, 항구, 목장, 공장 바닥들이다.
이곳에서는 물건들이 팔리기보다는 만들어진다. 물건을 만드는 것에 대한 애정과 필요는 나에게
개인적인 영감의 원천이었는데 아주 어린시절부터 도자기를 만들던 10년 동안에도 내내 그랬다.
어느 여름 메인주를 여행하는 길에 찍은 사진들은 이런 사실을 그대로 보여준다. 만약 여름에
주 시가지를 자동차로 달리며 메인주를 본다면 마치 차고에서 중고물건을 파는 중고물품 세일
현장이나 아울렛 쇼핑몰처럼 느껴질 것이다. 이런 모습은 팔리고 있는 생산품보다 훨씬 호기심을
불러일으킨다. 차를 우회해서 노동현장인 항구나 선창가로 향하면 무더기로 정리된 랍스터 상자들,
빨간색과 흰색이 섞인 너덜너덜 낡은 부표들, 서로 엉켜 있는 낚시 장비들, 바닷가에 정박하고
있는 배들 그리고 사람의 기술과 의도에 영향 받지 않은 많은 물건들을 보게 된다. 옛것의 모습을
간직한 메인주의 소도시마다 시장이 선다. 도시의 주도로를 따라 디자인이 예상되는 공예품이나
예술품들을 발견할 수 있고, 관광객들에게 팔려는 기념품들이 즐비하게 늘어서 있다. 그래서
근처에 예술가들의 작업실이 많고, 그 안에 들어가면 거리에서 팔고 있는 물건들을 볼 수 있다.
작업실에서는 붓이나 각종 도구들이 정돈된 모습을 관찰할 수 있는데 그 정돈된 방법에서 예술
작품만큼이나 예술가들의 생각을 엿볼 수 있다. 무의식적으로 하는 일은 의식적으로 하는 일보다

right top
NAPLES

right bottom
DEER ISLAND

FAR RIGHT BOTTOM
VINEYARD HAVEN

94

더 많은 걸 드러낸다. 이런 경우, 우리에게는 질서가 필요하고, 어떤 일을 완성할 필요가 있고, 창작의 욕구에 연료를 공급할 필요가 있는데 이 필요성들은 정직하고 명쾌하다.

공장 바닥은 종종 물질, 패턴과 형태에 대해 골몰히 생각하게 만든다. 다시 말하자면, 어떤 물건이 어떻게 만들어지는가는 (일련의 손작업과 재료들의 결합이 만들어내는) 완성된 물건이나 원래 생산하려고 했던 사용 목적에 충실한 물건보다 훨씬 더 흥미롭다. 나는 이것을 사람들이 완성된 음식을 레스토랑 식탁에 앉아서 기다리는 것보다 양념, 요리도구, 불꽃들로 활발하게 특별한 연출이 이루어지고 있는 주방을 보며 주방 카운터에 앉아 있는 걸 더 좋아하는 것과 같다고 생각한다. 나는 될 수 있는 한 예술가나 디자이너들의 작업실, 셰프들의 주방을 방문할 수 있는 모든 기회를 절대 놓치지 않으려고 한다. 이는 단지 그들 주변에 널려 있는 물건들을 보기 위해, 그 물건들이 어떤 형태 속에, 어떻게 진열되어 있는지를 보기 위해서이다.

생생하면서도 자발적으로 형성된 시장이나 상점들은 매력적이다. 오늘날 미국의 수많은 도시들이 매우 활기찬 것은 놀랄 만한 일이 아니다. 거리의 노점상, 푸드 트럭, 지역 농부들, 플리마켓이나 생선시장, 카페, 길가에 늘어선 상점들은 물건을 제대로 팔 줄 알 뿐 아니라 파는 걸 즐기는 사람들로 들썩이는 장소들이다(시간당으로 일하는 직원들과 이윤을 최우선으로 하며 선반 위의 물건을 파는 마케팅 매니저들이 운영하는 체인점과는 완전히 다른 모습이다). 농부들이 자신이 기른 것을 직접 내다 파는 시장에서는 포장도 필요없는 싱싱한 농산품들이 가지런히 진열되어 있다. 그 물건들에서 어떤 진실성과 단순함, 그리고 사람의 손을 직접 거쳤다는 것을 느낄 수 있다. 인간으로서, 우리는 물건을 팔고 교환한다. 이렇게 물건을 만든 사람들과 직접적으로 만나면서 이러한 공정함이 사회적으로 필요하다는 사실을 상기하게 된다.

농부들이 여는 시장은 지난 십 년 동안 쇼핑몰보다 더 빠른 속도로 성장했는데, 공화당을 지지하는 주나 민주당을 지지하는 주나 모두 상황은 같다. 나는 그런 시장을 너무 좋아한다. 아마도 진열된 과일이나 채소가 인류가 아주 옛날에는 모두 채집가였으며 지금도 그렇다는 것을 상기시켜주기 때문인지도 모르겠다. 혹은 이런 식품들의 패턴과 반복해서 놓여 있는 모습이 우리들의 깊은 잠재의식 속에 생존을 위한 물질로 각인되어 있는지도 모른다. 우리는 그 물건들을 좋은 것들, 예를 들어 만족감, 평온함 그리고 이 세상에서 우리 자리를 느끼는 것과 동일시한다.

도시들

이 책에 실린 사진 대부분은 도시의 거리에서 찍은 것이다. 왜 그랬을까? 도시는 수많은 거리와 보도가 있고, 모든 것이 엄청나게 집중되어야 할 명백한 이유를 가진 최고의 장소이다. 도시에는 사람, 건물, 역사, 상품, 상점, 간판 그리고 조화를 이루는 다른 모든 디테일들이 존재한다. 도시는 많은 사람들이 대부분의 시간을 보내는 곳이며, 점점 더 그렇게 되고 있다(2012년에 인류

역사상 처음으로 도시에 거주하는 인구가 다른 지역에 거주하는 인구보다 많아졌다). 도시에서는 더 많은 것이 위험부담을 준다. 도시에는 단순히 다른 지역보다 더 많은 사람들이 모여 있다. 도시는 문화의 저장소이자 중심이다. 많은 도시들이 지난 50년 동안 근시안적인 상업 발달, 특히 자동차 산업에 시달려왔는데, 그래서 우리는 특별히 그것에 주목해야 한다. 자신이 거주하는 도시에 더 많은 관심을 기울일수록, 우리는 도시가 가진 자산을 보호할 수 있게 된다. 어느 마을이나 도시라도 시각적으로 연구할 만한 것들을 다양하게 갖고 있다. 그리고 이 책에는 수백 개가 넘는 도시와 마을에서 찍은 사진이 실려 있다. 내가 가장 선호하는 세 도시를 언급하려 하는데 이 도시들은 스스로를 특별하게 만드는 독특한 역사와 환경을 갖고 있다. 사우스캐롤라인주의 찰스톤시, 콜롬비아의 카르타헤나, 그리고 네덜란드의 암스테르담이 그 세 도시이다.

이 세 도시는 각각 다르지만, 공통점이 하나 있다. 이 도시에서는 매우 편안하게 걸어다닐 수 있다. 말하자면 보행자들을 위한 배려가 특히 돋보인다. 그리고 이 도시들 중 어느 도시도 우연히 이렇게 보행자들에게 편안한 도시가 된 것은 아니며 자신의 정체성을 지키려는 유니크한 힘이 이 도시들을 그렇게 만들었다고 보아야 한다. 이 경우, 각각, 어떤 한 시장, 국제 기구, 그리고 시민의 저항이 그 힘이다.

찰스톤, 사우스캐롤라이나주

미국 도시들 중에서 뉴욕이나 시카고, 샌프란시스코처럼 걷기에 매우 편리하게 되어 있는 도시들은, 산책의 기회가 많이 주어지지 않는 휴스톤, 애틀란타 그리고 로스앤젤레스처럼 차에 맞춰서 디자인 된 도시들보다 도시를 더 많이 구경할 수 있도록 되어 있다. 그리고 거대도시들에 반해 자신만의 것을 갖고 있는 작은 미국 도시가 있는데 바로 사우스캐롤라이나주의 찰스톤이다. 이 도시를 걷다보면 (인구 12만 명의 소도시이지만) 규모가 더 큰 대도시에서 볼 수 있는 것보다 건축물과 문화적 역사 그리고 질감에서 훨씬 더 다양한 면을 발견하게 된다. 어떻게 이렇게 될 수가 있었을까? 이유는 간단하다. 차들이 속도를 내어 달릴 수 있도록 길을 넓히지 않았고, 공공장소에 주차장을 만들지 않았으며, 근시안적인 개발자들이 역사적인 건물을 새로운 건물로 대체하려는 걸 막았기 때문이다. 비전을 가지고 있었던 8년 임기의 정치인 조 레일 리 시장이 근시안적인 상업적 이익을 위한 관심을 만에 한정시켜놓았고, 40년 동안 차가 아니라 거주민들을 위해서 안전하고 올바른 도시로 지켜내기 위해 싸웠다.

그리고 미국 전역에서 비슷한 현상을 볼 수 있다. 비전을 가진 시장들이 도시를 출입하며 이동할 차들의 필요성과 생각없는 개발에 맞서서 공공의 공간과 거주지를 보호하기 위해 단호한 태도를 취했다. 이것은 그 시장들의 의지와 정치적인 힘이 낳은 결과였고, 그 덕분에 우리는 시카고(리차드 데일리 시장)에 세워진 밀레니엄 파크와 같은 세계 수준급의 명소를 가질 수 있게 되었다. 다시 복원된 타임스 스퀘어, 하이 라인 그리고 뉴욕의 자전거 도로와 같은 편의시설(마이클 블룸버그

right top
CARTAGENA

far right top
AMSTERDAM

right bottom
AMSTERDAM

98

시장)도 있다. 이러한 여러 경우 중에서도 매우 뛰어난 경우는 샌프란시스코에서였는데 시장인 아트 애그노스는 1989년에 일어난 로마 프리에타 지진으로 파괴된 엠바르카데로 프리웨이를 재건축하는 걸 막아내었다. 동쪽으로 나 있는 해안가는 현재 도시에서 가장 귀중한 편의시설 중 하나가 되었는데, 이것은 비전과 확신을 가졌던 시장 덕분이었다(그는 다음 재선거에서 실패했는데 적어도 부분적으로는 이 입장을 고수했던 것 때문이기도 하다). 자동차가 대중화되기 전의 미국에서는 의식 있는 도시계획의 수많은 예들을 볼 수 있는데 센트럴 파크나 골든 게이트 파크가 훌륭한 예이다. 그러나 20세기 전반에 걸쳐 자동차에 대한 요구가 높아지면서 이런 비전과 필요성은 경시되고 무시되어졌다.

카르타헤나, 콜롬비아

카르타헤나는 색감과 직감, 다양성이 풍부하며, 시각적인 감각을 위해 더할나위없는 축제의 현장이다. 춤, 흠뻑 젖은 색감이 어느 곳에나 있다. 문, 철물제품, 카트의 바퀴, 과일, 모자, 슬리퍼 등 가장 일상적인 물건들로 눈을 돌리고 호기심을 가져보자. 사실상 상업적 이윤만을 추구하려는 의도는 찾아보기 힘들다. 역사적인 시내 중심가의 도로들은 좁은 상태 그대로이다. 길거리 상인들이 거리에 즐비하고 공공장소는 스스로 알아서 즐기는 사람들로 항상 북적거린다. 카르타헤나가 우연히 이런 모습을 갖게 된 건 아니다. 카르타헤나는 UN 산하 기관인 유네스코가 디자인한 세계유산이며, 유네스코는 잘못된 개발을 효과적으로 막을 수 있는 몇몇 이사회 중 하나이다. 유네스코의 목표는 "평화를 구축하고, 가난을 없애며, 지속가능한 발전과 교육, 과학, 문화, 커뮤니케이션 그리고 정보를 통해 문화권간의 교류에 공헌하는 것"이며, 도시개발에 어떤 결정적인 힘을 발휘하는 것을 우선시하지 않는다. 오히려 그랜드 캐니언이나 샤르트르 대성당 같은 장소를 상업적인 개발로부터 보호하는 데 도움을 주는 것으로 알려져 있다. 유네스코는 쿠바의 하바나 그리고 뉴 멕시코의 산타페와 같은 다양한 역사 도시들을 보호하려는 노력들을 계속해왔다.

암스테르담, 네덜란드

암스테르담은 산책하며 물건을 구경하기에는 최적의 도시이다. 운하, 좁은 거리, 평평한 지형, 어디에서나 볼 수 있는 자전거, 그리고 인구 규모 등이 암스테르담을 특별한 도시로 만들어준다. 우리는 이런 특징을 당연하게 받아들이지만, 사실 운이 좋았다. 암스테르담은 현재의 모습을 지니지 않을 수도 있었다. 이 도시의 기본 구도들은 시 행정가들이 '미국화'를 추구하며, 기차역과 시내중심가를 변두리와 연결시키고 도시를 가로지르는 공중 도로를 건축하려고 계획했던 70년대 후반에 거의 파괴되었다. 히피족들과 아나키스트들, 신념이 확고한 주민들이 이를 막아서고 나섰다. 위기일발의 상황이었다. 16표 중 오로지 한 표가 이 개발을 피할 수 있게 했다. 의식 있는

대중이 저항하여 현재 암스테르담의 모습을 만들어냈다.

네덜란드는 대단히 시각적인 문화를 가진 나라이다. 동시대의 디자인과 시각적 호기심을 선두에서
주도하는 이탈리아에 반대하여 자신만의 고유성을 간직하는 몇 안되는 유럽문화 중 하나이다.
모든 시민들이 걷거나 자전거를 타며 천천히 움직이기 때문에 더 많이 보게 되고, 본 것을 더 많이
인식하고 그 진가를 알아보기 때문에 이런 현상이 생긴 것일까? 네덜란드는 가장 개인주의적이고
위트가 넘치는 시각적 문화를 갖고 있는 나라 중 하나이다. 이탈리아 부엌에서는 고무로 만들어진
랍스터가 걸려 있는 걸 보기가 쉽지 않다.

이탈리아가 준 교훈 : 훌륭한 보행자용 도로와 맛있는 음식은 문명의 주춧돌이다

이탈리아 사람들은 한 정부를 일 년 이상 내버려두지 못하는 것 같다. 이탈리아의 경제는
끊임없이 나선형으로 급강하하는 것 같다. 가톨릭 교회의 힘과 영향력은 우리들 대부분에게 매우
부담스럽고, 어리석고, 시대착오적으로 보인다. 그런데도 이탈리아의 문화는 선망의 대상이며
정치적 법령에 의해 보장받는다. 에스프레소 커피는 0.66유로(약 900원)보다 비싸면 안된다. 빵과
치즈의 가격은 적절한 가격으로 정해져 있다. 모든 지역마다 농부들은 시장을 열 권한을 갖고 있다.
신선하고 깨끗한 물은 어느 곳에나 있으며 공짜이다. 개인 자동차는 대부분 시내 중심가에서는
주차를 할 수 없기 때문에 반드시 걸어서 다녀야 한다. 그래서 이탈리아는 내가 선호하는
여행지이며, 인간이 만든 세계의 디테일한 것까지 감상하고 볼 수 있는 최고의 장소이다.
이탈리아는 어떻게 이 길을 걸어올 수 있었을까? 우선, 이탈리아 사람들은 현대 산업세계에
적응하면서도 과거 장인의 구조를 간직했다. 독특한 가내 공예품 사업을 소중히 여기고 보호했다.
이탈리아의 핸드메이드 상품은 전 세계적으로 명성이 자자하다. 이탈리아의 수공예품 장인들은
실크, 신발, 의자, 모자, 램프, 가방, 도자기, 유리, 포도주, 기름 그리고 벨트를 만드는 전문점을
갖고 있으며 수공예품 목록은 계속 늘어나고 있다. 장인들은 개성과 우아함을 지향하는 문화적인
성향을 지니고 소규모 사업의 국가연맹을 갖고 있다. 뿐만 아니라, 유용성에 대한 '시각'과 사랑은
현대 디자인의 정체성을 밝히는 데 한몫을 한다. 20세기 내내 미국과 대부분의 지역에서 현대
문화가 '더 크고 더 값싼 것'을 향한 길을 개척하는 동안, 이탈리아는 많은 물건들, 예를 들면 현대
가구 등을 더 잘 만드는 데 집중해왔다. 이탈리아 장인들은 아름다움을 향한 문화적 기질을 갖고
있다. 그래서 결과적으로 이탈리아 제품들은 매우 보기 좋다.
내가 알고 있는 그 어떤 현대 국가보다도, 이탈리아는 20세기 내내 자동차의 권리보다 보행자들의
권리를 우선시해왔다. 기차나 왜건, 버스와 같은 공공 교통수단이 도시 안에서 사람들이
이동하는 데 자동차보다 더 많이 이용된다. 이탈리아 대부분의 도시들은 자동차들이 지역을 뚫고
지나가도록 길을 넓히지도 않았고, 거리에 주차장을 만드느라 시내 외관을 망치지도 않았다. 이런

정책은 단순해 보이지만 결과적으로 이탈리아는 광장, 산책할 수 있는 거리, 보도에 늘어선 카페, 공원, 그리고 휴식을 취할 수 있는 우아한 공공장소가 더 많은 국가가 되었다.

여기에 아이러니가 있다. 이탈리아 사람들은 자동차와 드라이빙을 매우 좋아하는데, 아마도 미국 사람들보다 더 많은 열정을 지녔을 것이다. 1인당 자동차 보유 대수가 유럽의 어느 지역보다도 높고 미국과 비슷한 수준이다. 페라리, 마제라티, 알파 로메오 그리고 람보르기니와 같은 브랜드들은 (전 세계적으로 사람들이 가장 갈망하는 디자인과 엔진인) 전설적이다. 그렇지만 자동차가 시민의 생활을 좌우하거나 주도하지는 않는다. 사람들은 자동차에 매달리지 않고 스스로 생활을 만들어간다. 그리고 기름값과 가스비에 저항하지 않는다. 적어도 드러내놓고 저항하지는 않는데 그 이유는 세금이 대중 교통수단을 개발하는 데 보조금으로 사용된다는 사실을 알고 있기 때문이다. 이탈리아의 기차는 이탈리아 자동차만큼이나 빠르고 매력적이다.

이탈리아는 또한 이미 형성되어 있는 환경의 각도와 치수에 맞도록 특별히 차를 만들고 디자인한다. 도로를 넓히거나 산책하는 생활 습관을 바꾸는 대신 차의 크기를 현재의 현실에 맞춘다. 피아트 500은 첫 '스마트 카'였는데, 한 가족이 모두 탈 수 있고, 대도시에서도 아주 일상적으로 만날 수 있는 좁고 구불구불한 도로를 자유자재로 달릴 수 있다. 다른 유럽 국가들이 이것을 인식하기까지 50년이 걸렸다. 최근에 로마를 여행하면서 나는 자동차, 보행자, 건축물, 보도에 늘어선 카페가 얼마나 서로 사이좋게 공존하는지를 보았다. 여기서 우리는 시내 중심가에 들어오는 개인용 자동차의 수와 크기에 제한만 두면 된다는 단순한 교훈을 얻게 된다.

훌륭한 거리 디자이너와 건축가로 유명했던 고대 로마의 후손들이 어떻게 20세기에도 자동차에 용케 지배당하지 않았는지는(대부분의 다른 현대 국가들과는 다르게) 곰곰이 생각해볼 가치가 있다. 현대적 시민 디자인으로 유명하며, 디자인의 선두주자인 밀라노는 어떤 현대적인 도시보다도 가장 울퉁불퉁하고 거친 도로를 간직하고 있다. 그러나 이것은 의도적이며, 두 가지 관점에서 운용되고 있다. 거칠고 울퉁불퉁한 도로는 도시에 역사적인 특징들을 부여하고 빠른 속도로 시내 중심가를 질주하는 것을 막는다. 밀라노 사람들은 울퉁불퉁한 길 때문에 방해받지 않는다. 왜 그 아름다운 돌길을 아스팔트로 덮어야 하는가? 아스팔트로 덮는 건 기능적인 측면에서는 합리적 선택일 것이다. 그러나 밀라노 사람들은 좀 더 큰 그림을 염두에 둔다. 미국 사회가 가진 속도, 시간, 방향, 자동차 이동에 대한 강박관념을 넘어선다. 이탈리아 길들은 좀 더 폭넓은 문화적 경험들에 통합되어 있다. 여러 면에서 이런 선택은 전통적인 식습관, 일상적으로 먹는 파스타와 토마토와 올리브유를 중심으로 원기 가득한 계절음식을 즐기는 식습관의 연장선상에 있는 것으로 보인다. 훌륭한 보행자 도로와 맛있는 음식은 아마도 문명의 주춧돌일 거라 생각한다.

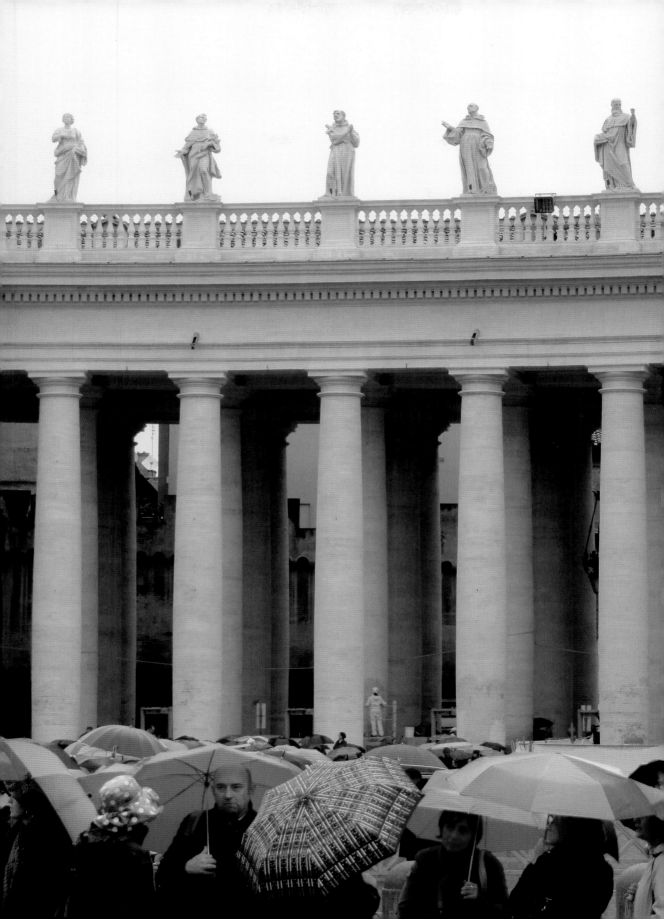

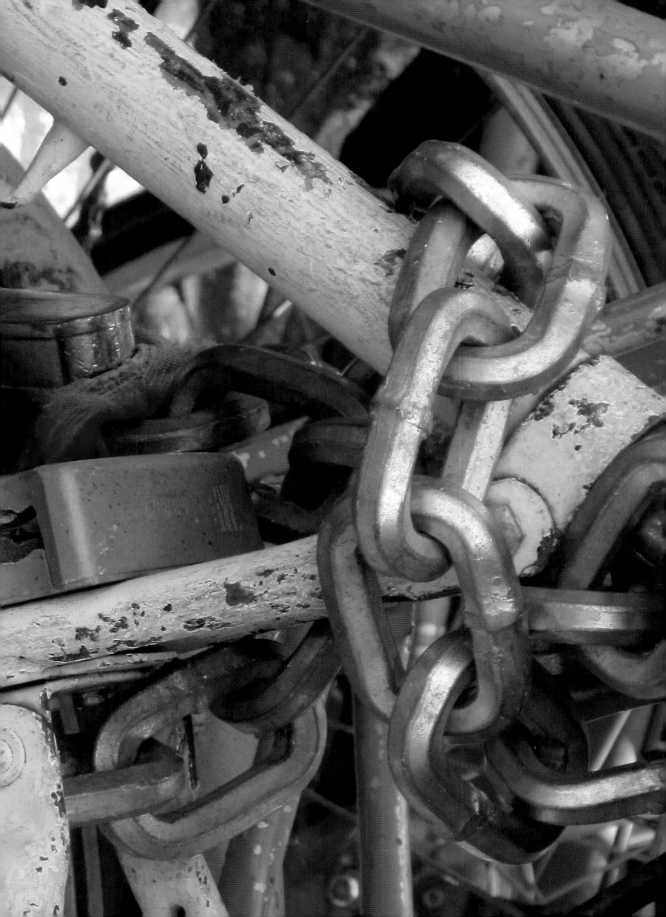

MATERIALITY

previous
AMSTERDAM

right
SAUSALITO
AMSTERDAM

106

————————

**천연 물질에 몸이 닿으면 우리는
즐거움을 느낀다. 그것은 인간의
원시적인 뿌리와 현재의 우리를 연결한다.**

어렸을 때, 우리는 모래상자와 진흙투성이 물웅덩이 속에서
놀았고, 진흙으로 무언가를 만들고, 바다에서 수영했으며, 풀밭
위를 걸었고, 나무에 기어 올라갔고, 아이스크림을 먹었다.
자연을 좋아하는 건 나이를 먹어도 변하지 않는다. 그래서
나이가 들면서 가죽바지, 면티셔츠, 나무판자로 된 마룻바닥,
대리석과 화강암 탁자 등을 좋아하게 된다.
나는 소변기와 화장실에 대한 강박관념이 있다. 내가 성적으로
특이해서가 아니라 오히려 오랫동안 도예가로 일해왔고
도자기를 만들어왔기 때문이라고 생각한다. 나는 물질 그 자체의
지속성과 영속성에 대한 강박관념을 갖고 있다. 인간이 만든
물건이란 얼마나 대단한가를 일깨워주는 12세기의 도자기
찻잔에 커피를 마시면서 나는 아침을 시작한다.
가공되지 않은 순수한 물질은 어떤 특성과 독특한 면을
제공하는데도 불구하고 현재의 산업화된 사회에서 종종
무시된다. 나무로 된 마룻바닥이 나무를 흉내낸 합성물질로
대체되고 석유에서 추출된 플라스틱이 기능적이면서 경제적인
이익을 제공한다.
어느 현대 도시를 산책해도, 유리, 콘크리트, 아스팔트, 코팅된
금속, 칠이 된 표면들은 너무도 쉽게 눈에 띈다. 순수 자연물질은
찾아보기 힘들다. 물론 이유는 있다. 금속은 산화되어 녹이 슬고,
나무는 시간이 지나면 썩고, 돌도 낡아 부서진다. 고층건물은
기초 골자가 튼튼해야 하므로 벽돌이나 진흙으로 짓지 않는다.
그래서 자갈, 타일, 슬레이트 지붕, 화강암으로 만들어진
보도가 계속해서 사람들의 관심을 끄는 것이며, 많은 도시들이
울퉁불퉁한 돌길을 아스팔트로 덮는 걸 멈추는 이유일 것이다.

나는 돌길을 아스팔트로 덮는 단순한 행위를 통해서 파괴된
공공장소를 목격했다. 피사가 그 대표적인 예이다. 그리고
베를린이나 뉴욕처럼 아스팔트를 제거하고 돌길을 복구하여
'손대지 않는' 거리의 모습으로 돌아간 도시들도 있다. 돌길은
운전자들이나 자전거를 타는 사람들에겐 그 울퉁불퉁한 표면
때문에 불편할 수도 있고, 굽이 높은 구두를 신은 여성들은
불만이겠지만, 이 자연물은 주변환경을 부드럽게 만들고
인간적으로 보이는 데 도움을 주기 때문에 우리는 그러한 것에
끌린다. 그리고 같은 이유에서 우리는 공원과 분수, 가로수가
줄지어 선 거리를 좋아한다.
그러나 모든 자연 물질이 매력적이거나 아름다운 건 아니며,
부풀려진 유리, 치즈, 스테인레스 스틸, 도기들처럼 가공된
물질도 자신만의 풍부한 매력을 갖고 있다. 많은 시각적
요소들처럼, 균형 혹은 대비가 주는 모습은 눈길을 끈다. 페인트
칠이 된 표면에 나무 테두리를 두른 창문, 돌기둥에 끼워 넣어진
철덩어리, 아스팔트 거리에 있는 철로 된 맨홀 등 말이다.
나는 어떤 플리마켓에서 용달차 뒷칸에 쌓여 있는 천 무더기를
찍은 적이 있다. 발랄하고 다채로운 조합이기도 하지만, 그
모습을 관심 있게 만든 건, 옷이나 커튼을 만드는 등 사람의 손을
거치지 않고도 그 물질만으로 충분히 매력적이라는 점이다.
스페인의 알함브라 궁전은 가장 위대한 건축물이자 공공장소
중 하나로 세계적인 명성을 갖고 있다. 알함브라 궁전은 인간의
공학기술과 가공된 형태만으로도 이미 훌륭하지만, 가공되지
않은 날것의 돌로 된 표면과 패턴화된 훌륭한 타일이 매우
다양해서 그 물질만으로도 풍성하다. 가우디의 작품들도 그

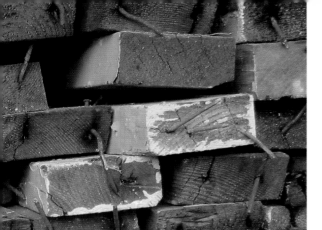

left
LAS CUMBRES

right
NEW YORK
BRAČ
BARCELONA

next
BROOKLYN
MILAN

구조에서 철과 다양한 색채의 세라믹을 섞어 끼워 비슷한 영감을 준다. 그리고 페터 춤토르(Peter Zumthor), 루이스 칸, 프랭크 게리(Frank Gehry), 안도 다다오를 포함한 많은 유명한 현대 건축가들이 물질을 감추거나 덮는 대신 그 물질들을 드러내 보여줄 수 있는 길을 찾는다.

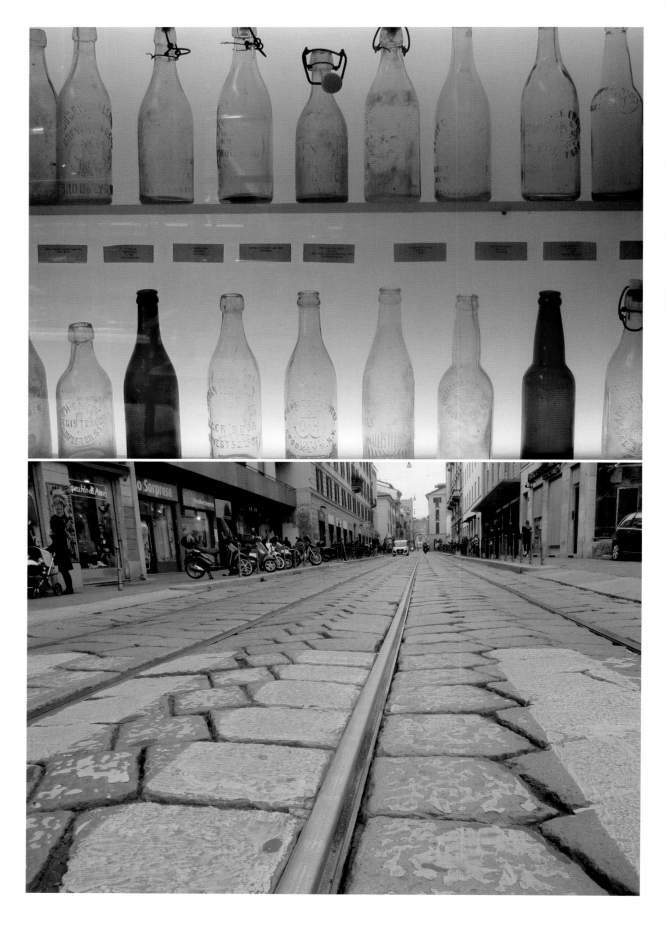

자전거 자물쇠
암스테르담, 네덜란드

암스테르담을 산책하면 운하, 보행자 도로가 매우 다양하고 아름다워서 영감을 받게
된다. 암스테르담은 훌륭한 시각적인 도시인데 한편으로 인구가 적어서 매우 친밀한
느낌이 들고 다른 한편으로 모든 사람들이 차가 아니라 자전거를 타고 다니기 때문이다.
암스테르담에서는 도시 어느 곳에서나 자전거 자물쇠를 볼 수 있는데 자물쇠라는
기능만큼이나 그 자체의 물질과 질감과 색깔에 대한 공부가 된다. 모든 사람이 제각각 다른
모양의 자물쇠를 갖고 있으며, 묶는 방식도 다 달라서 똑같은 방법으로 자물쇠를 채워둔
자전거를 찾아볼 수 없다. 자전거가 도둑맞는 것도 사실이다. 이렇게도 다양한 자물쇠를
보는 재미를 발견하는 건 적어도 머리를 식힐 만한 활동이 된다.

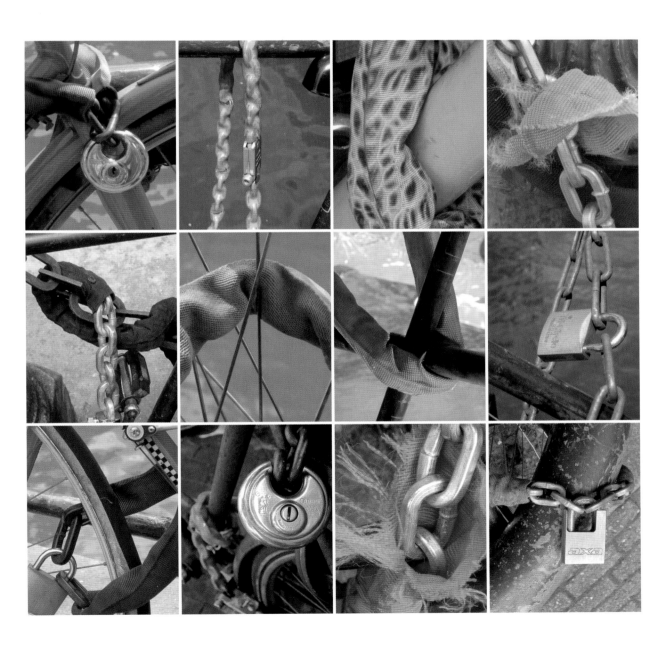

PATT
E
RN

previous
SAN FRANCISCO

left
MIDDLETON
HOKKAIDO

right
CARTAGENA

114

뇌의 활동에서 90퍼센트는 물건들 사이의 연결성을 그려보고, 그 패턴을 인식하는 데 있다는 이야기를 들은 적이 있다.

나에게는 이 말이 아주 논리적인 것 같은데, 우리가 행하거나
보는 거의 모든 것이 어느 정도 내적으로 연결된 시스템의 맥락
속에 있기 때문이다. 패턴은 모든 곳에 있으며 명백하다. 어떤
멜로디에 발을 톡톡 구르거나, 어떤 곡조를 휘파람으로 불어
본다거나, 편지를 쓴다거나, 신발장에 신발을 가지런히 정돈해
보거나 책을 한 페이지씩 넘겨가며 읽어보았던 경험이 없는
사람이라면 이 패턴들에 무심할 것이다.

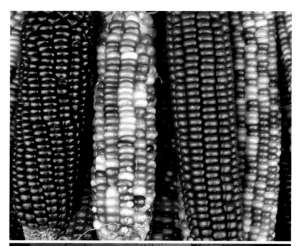

옥수수 알갱이들이 정열되어 있는 패턴을 가까이에서
들여다보면, 패턴에 대해 우리가 집착하는 이유는, 기본적인
생존의 급박함과 관계가 있고, 원시적인 편안함과 연결이 되어
있기 때문이라는 생각이 든다. 생존하기 위해 우선적으로
필요한 건 음식을 식별해내는 것이다. 말하자면 독이 있는
식물과 건강에 좋은 식물을 구별하고 상한 고기와 싱싱한
고기를 구별하는 걸 의미한다. 초기의 이런 패턴을 이해하면
더 편한 생존을 위해 디자인된 시스템을 이해하게 된다. 이런
패턴은 아마도 안전에 대한 이야기를 하는지도 모른다. 요즘
세계에서 패턴은 풍부함, 말하자면 식품 저장고가 가득하다는 걸
말해주는지도 모른다.

농부들이 직접 참여한 시장을 걷다보면 나도 모르게 미소를
짓게 된다. 과일, 채소, 치즈나 견과류, 산딸기류, 콩과 곡류가
담긴 그릇들의 축제가 누군가에게는 반복적이고, 예측할 수 있는
행위이다. 식품에서 느껴지는 자연스런 편안함이다.

패턴은 일상적인 물건을 바꾼다. 야구 모자, 립스틱, 공사장
자재들 등 무엇이건 그렇다. 나는 재미없고 일상적인 물건들을

패턴 뒤에는
한 편의 시가 있다.

117

left
CARTAGENA

right
SEVILLA
CHICAGO

next
CARTAGENA
AREZZO

찾아다닌다. 왜냐하면 그 안에서 우아한 패턴을 발견하기
때문이다. 예를 들어 프로슈토(향신료가 많이 든 이탈리아
햄-역자)를 잘라서 걸었을 때 떨어지는 기름을 받으려고
달아놓은 종이컵처럼 말이다. 패턴은 일상적인 생활의 단순한
몸짓과 물건들을 오해의 여지가 없는 아름다움으로 가득 채운다.
나는 가끔 사람들이 이렇게 말하는 것을 듣곤 한다.
"난 디자이너들처럼 그렇게 시각적으로 예민하지 않아요."
패턴을 인식하면, 디자인은 모름지기 창의적이며 우뇌적인
사람에게나 적합하다고 생각하는 사람들도 조금씩 영향을
받는다.
예를 들어 어떤 선을 알아보는 건 아주 간단한 일이다. 선이란 줄
서 있는 점들의 연결일 뿐이지만 그것 자체가 하나의 패턴이다.
보험 설계사나 재정 분석가들은 위험을 가늠하고 예측하기
위해 그래프나 차트로 표현된 패턴을 만들어낸다. 변호사들은
판례에서 패턴을 찾으려고 배심원들에게 언어로 표현된
메시지를 반복해서 말한다. 군대에서는 사람들과 비행기를
위장하려고 패턴을 이용하기도 한다. 정비공들은 엔진 시간을
측정하고, 야구팬들은 타점을 연구하며, 석공들은 벽돌을 쌓을
때, 이 모든 경우에 패턴에 의지한다.
정식교육과 훈련들(읽기, 쓰기, 그리고 연산)의 많은 부분이
이성적인 구성과 문제 해결에 기반을 둔다. 패턴을 인식하는 건
좀 더 깊은 것에, 우리 본질의 비이성적이며 감성적인 측면에
우리를 연결하며, 정식 교육에서 보충될 수 있는 방식이다.
이 우뇌적 활동의 가치를 분명히 설명하기는 힘들지만, 인간의
행복을 위해서 그 의미가 있다. 패턴의 뒤에는 시가 숨어 있다.

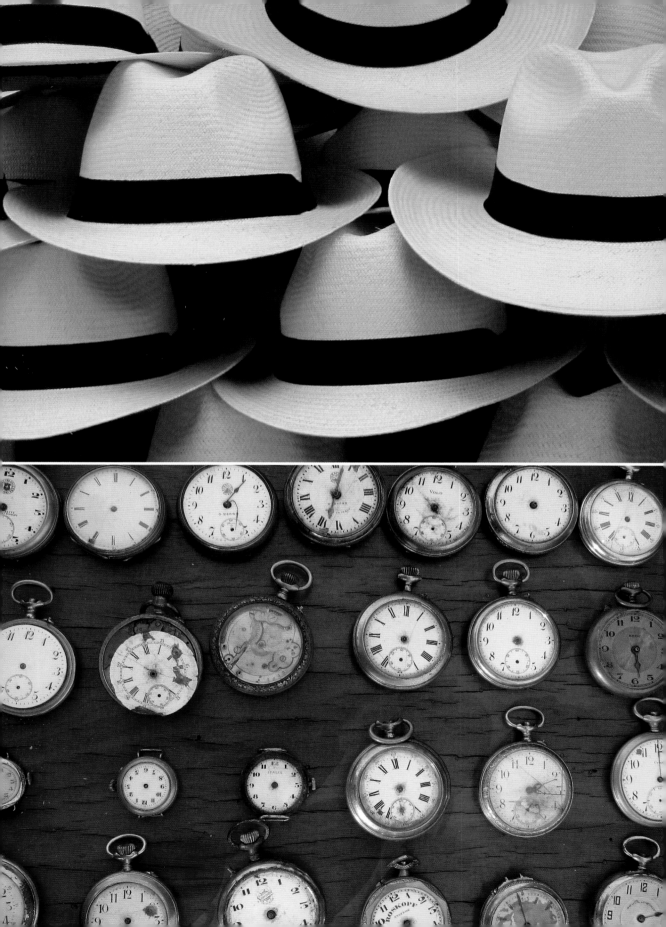

대문
보르도, 프랑스

와인 투어를 하러 보르도에 갔었다. 보르도는 가장 세련되고, 다른 도시와는 미묘하게
다르며 사람들이 가장 숭배하는 적포도주 산지 중 하나이다. 그 지방 와인의 미묘한 차이를
알려면, 전문가의 가이드를 받으며 같이 몇 종류의 와인을 시음해보는 것이 가장 좋다.
물론 매우 까다로운 일이기는 하다. 나는 이 와인 투어를 마치고 보르도의 구시가지를
산책했다. 와인에 영감을 받아서인지 나는 전통적인 보르도의 대문이 고전적인 하이
숄더 모양의 보르도 와인병을 반영한다는 걸 눈치챘다. 그런데 어느 것이 먼저일까? 그
둘 사이에 연결점이 있기는 한 것일까? 그것이 중요할까? 와인과 대문은 둘 다 그 지역의
문화를 반영하며, 모두 중요한 사회적 표현이다.

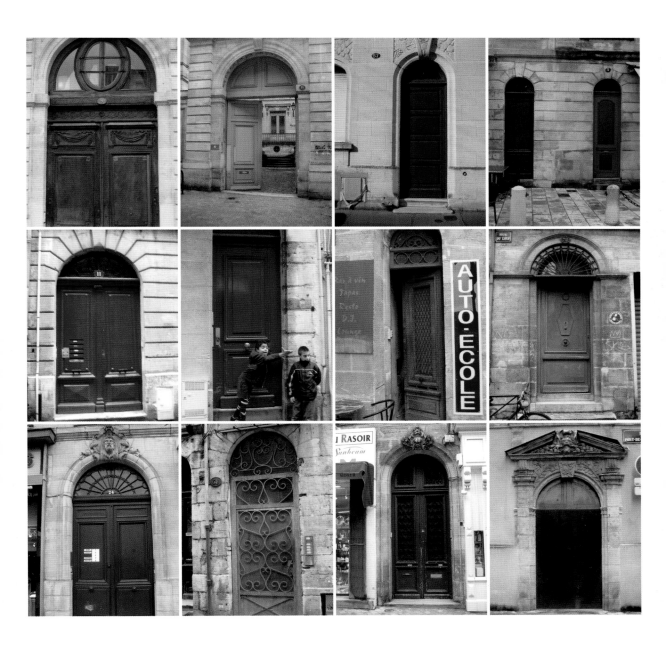

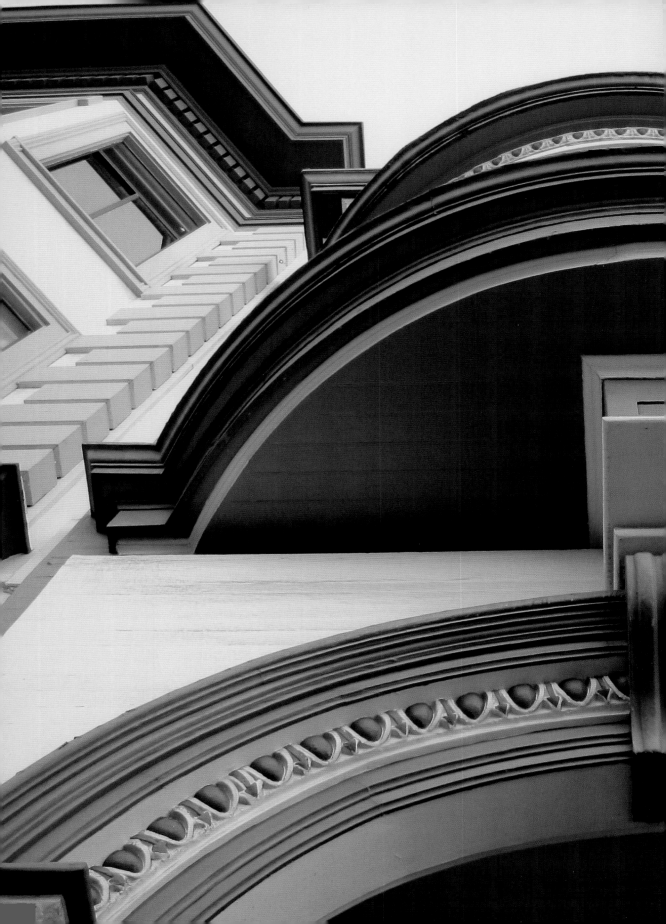

POINT
OF
VIEW

previous
SAN FRANCISCO

right top
NEW YORK

right bottom
NEW YORK

far right bottom
BARCELONA

122

호모 사피엔스로서, 우리는 똑바로 서서 걷고, 앞을 쳐다보며 눈높이에서 세계를 보고 있다.

직립 자세 덕분에 우리는 가장 멀리 볼 수 있고 가장 시각적인 정보를 얻을 수 있다. 이것은 종으로서 생존을 위한 열쇠이다. 그러나 우리가 세계를 다른 관점과 방향에서 보려고 한다면 훨씬 더 흥미로워질 것이다.

바닥에서 위를 향하고, 높은 곳에서 아래를 향하며, 물건을 뒤집어보고, 더 가까이 디테일한 것에 초점을 맞추며, 어린이로서 혹은 동물인 개로서 세상을 보면, 관점을 이렇게 달리하면 아마도 시각의 문을 열어 펼쳐진 풍경에서 더 많은 것을 보게 될지도 모른다. 세상을 다르게 보고 있을 때도 공사가 덜 끝난 거리를 걷고 레스토랑의 주방에 들어가고 무대의 뒤를 들여다보는데, 우리는 늘 같은 내용의 교육을 받고 있다. 신선한 관점은 사물을 더 넓게 보고 그 사물이 어떻게 작동하는지를 감상하게 해준다.

어느 음식 사진 전문가와 점심을 먹으며 나의 관점 혹은 시각의 가치를 알게 되었는데, 그는 나에게 식탁 높이의 시점에서 음식을 바라보라고 권유했다. 바싹 구워진 토스트는 극적인 구조를 보여주었고, 계란이 담긴 컵은 거대한 탑처럼 솟아 있었다. 요즘에는 휴대폰 덕분에 더 많은 음식 사진이 인터넷상에 떠돌고 있다. 가장 표준적인 시점은 새의 눈으로 보는 것으로, 음식이 차려진 접시를 위에서 내려다본 것이다. 아마도 우리가 어떻게 음식이 담긴 그릇을 경험하는지를 신선한 시각으로 접근할 수 있을 것이다.

도예가로서 나는 종종 도자기를 우선 거꾸로 뒤집어서 보는 습관이 있다. 이렇게 보면 숙련된 도예가들이 매우 미묘하면서도 절제된 방법으로 도자기 밑바닥에 그들의 능력을 보여준다는 것을 배우게 된다. 그렇게 하다 보면 접시, 컵, 신발, 의자 등 모든

것을 홱 뒤집어보면서 어떤 이야기를 발견하는 습관을 갖게 된다. 사람들이 보지 않을 거라고 예상했던 것이 볼 것이라고 생각했던 것보다 훨씬 더 흥미롭다는 사실이 드러난다.

물건(건물) 주위를, 그들의 정체성을 이해하기 위해 한번 돌아보라. 나는 균형잡힌 시점을 발견하려고 소화전과 함께 서 있는 보행자 보도 위의 이 말뚝 주변을 여러 차례 돌고 또 돌아보았다.

야구공 같은 물건을 집어들어라. 그리고 당신에게 의미 있는 관점을 발견할 때까지 계속 돌리며 관찰하면, 관점이라는 것이 얼마나 호기심 가득한 놀이거리가 될 수 있는지를 알게 된다. 에드워드 웨스턴(Edward Weston)은 피망과 조개껍데기로 형태에 대한 방대한 연구를 했다. 그리고 우리는 웨스턴의 이런 접근을 열렬히 환영하게 되었다.

흥미로운 모험에서 무언가를 배우려면, 특히 도시에서 그러고 싶다면, 걷는 동안 바닥을 쳐다보면 된다. 나는 어느 도시건 도로에서 지루하고 너무 뻔하다는 인상을 받으면 그곳의 문화도 그렇게 지루하고 뻔할 게 틀림없다고 믿게 되었다. 그리고 도시의 높은 곳에 올라가 어떤 시점을 확보하려는 것도 나의 버릇이 되었다. 건물에 들어가기 위해 까다롭게 암호로 제한을 두지 않는 이탈리아 같은 나라에서는 어렵지 않은 일이다. 새로운 전망을 내려다보려고 계단을 올라가는 사람들이 얼마나 적은지 가끔 놀라곤 한다. 내 입장에서 보면 모든 사람들이 그렇게 해야 할 것 같아서이다. 로마의 베네치아 광장에서 계단 위로 올라가 내려다볼 때와 계단 아래에서 올려다볼 때는 완전히 다른 느낌을 준다.

인쇄가 된 책으로 베네치아 광장을 볼 때, 그 책 속의 사진이

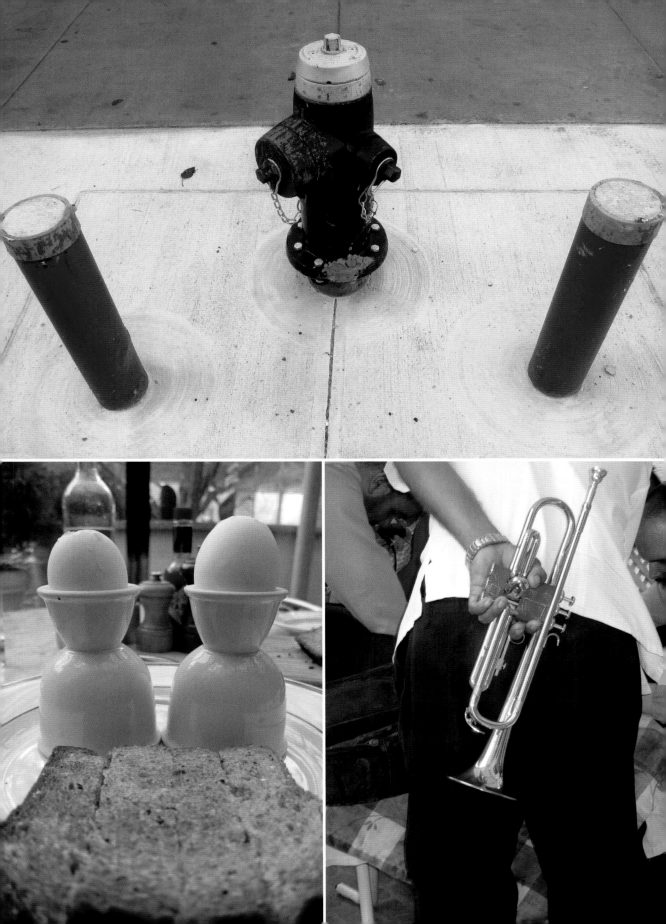

left
PANAMA CITY

right
SAN FRANCISCO
SIENA
BARCELONA

next
AMSTERDAM
ROME

단지 네 가지 색깔의 점들로 구성되어 있다는 것을 알고 있는가?
확대경을 구해서 보면 그 점들을 분명하게 볼 수 있다. 관찰과
시점을 다르게 연습해보고 확인할 수 있다.
이쯤에서 기술적인 조언을 하나 하자면, 카메라는 본질적으로
독창적인 시각을 준다. 주머니에 들어갈 만한 크기의 디지털
카메라가 갖고 있는 줌과 클로즈업 기능은 나에게는 없어서는 안
될 존재이다. 내가 찍는 거의 모든 사진에서 그 렌즈들은 자신의
역할을 톡톡히 해낸다.

하수도 타일
샌프란시스코, 캘리포니아

어느 거리, 거주 지역 주변 혹은 어떤 장소를 걷고 있는데, 아무런 뉘앙스도 없어서 차라리 빨리 달려가는 것이 더 낫다는 생각이 든다면 지옥이나 마찬가지이다. 미묘한 차이야말로 우리를 인간답게 만들고 특징과 개성을 창조한다. 그 뉘앙스가 미묘함과 겸손의 가치를 상기시킨다. 뉘앙스는 거리에 있는 평범한 하수도 타일을 뛰어난 공부거리로 만드는 힘을 갖고 있다. 하수도 타일, 선들은 계속 이어지고, 아무도 하수도 타일을 유심히 들여다보지 않는다. 칵테일파티에서 하수도 타일 무늬에 대해 말하는 사람은 없다. 우리들 대부분은 하수도 타일이 길바닥에 있다는 사실조차 거의 인식하지 못한다.

하수도 타일에 주의를 기울이지 않고 너무나 아무렇지 않게 밟고 지나가기가 쉽다. 그러나 시간, 자연, 사람, 차들이 오고가면서 하수도 타일에 뉘앙스라는 형식 안에서 개성과 아름다움을 준다. 만약 일상 속에서 뉘앙스를 볼 수 있도록 시각을 훈련한다면, 건축물, 도시, 그리고 우리자신에게도 더 많은 것을 보고 기대할 수 있게 될 것이다.

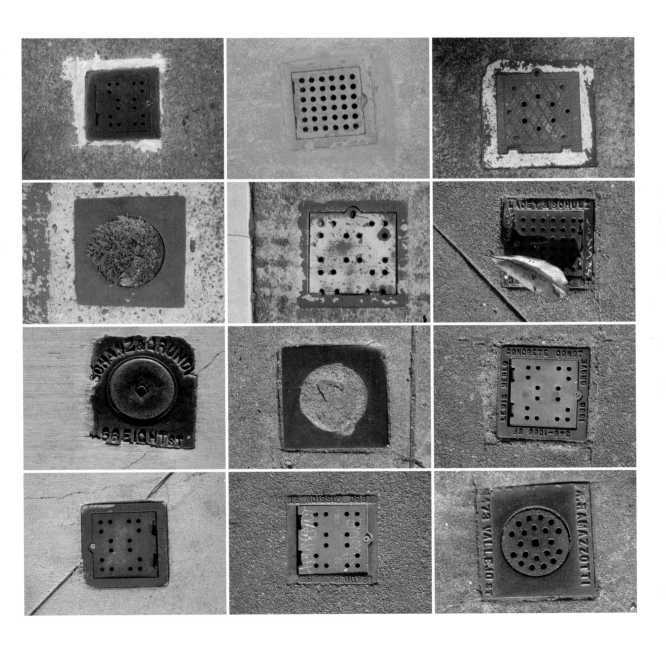

WE SEE WHAT INTERESTS US

유명한 다리 vs 무명의 외양간

우리는 분명한 선호에 따라 자신의 시선을 어디로 향할 것인지를 결정한다. 이 말은 너무 단순해서
논쟁의 여지가 없어 보인다. 그런데 왜 굳이 이것을 강조하는 것일까? 내 경우를 예로 들면,
나는 어느 곳에서나 볼 수 있는 첨단 과학기술이 너무 많아서 그것을 피하려고 눈길을 빙돌아
바닥을 쳐다본다. 그 어느 때보다도 더 신중하게 더 적극적으로 세상을 보아야 한다는 것이
나의 생각이다. 빛나는 검은색 거울이 우리 손안으로 밀고들어와, 주기적으로 메시지나 이미지
혹은 어떤 생각으로 우리 주의를 빼앗아간다. 테블릿 PC에서는 테크노 펜으로 디지털 메시지를
지우도록 한다. 이 모든 것이 주변에 있는 것에서 눈을 돌리게 만든다. 첨단 기기들은 끊임없이
우리를 유혹하고, 책과 블로그들은 우리가 이제 '혼자 함께' 있다는 주장을 하고, 집단적인 경험은
점점 줄어들고 있다. 무엇이 실제의 세계를 의식하도록 할 수 있을까? 함께 나누며 살아가고 있는
도시와 그 환경에 주의를 기울이도록 할 수 있을까?
사실 인간은 보는 것을 기반으로 한 생존양식과 번창에 깊이 관련이 있는 종이다. 본능적으로
우리는 우리의 안전과 행복에 영향을 주는 것들에 눈길을 보내도록 되어 있다. 어떤 모습이어야
하는지, 우리가 누구인지, 무엇을 위해 노력해야 하는지를 가르쳐줄 만한 물건에 저절로 눈길이
간다. 나는 로마에서 미적인 관점에서 분수를 연구한 적이 있었는데, 그때 기원전 3세기에
송수로로 시작된 수로 시스템의 디자인이 로마의 발전(그리고 서양문명)의 바로 핵심이었다는 것을
알게 되었다. 그 분수들이 이제는 관광객과, 트레비 분수의 이 장면과 같이 상업적 패션 광고를
위한 물이 나오는 장치가 되었다는 사실은 문화적 가치가 많이 변했다는 걸 말해준다. 그리고
로마에는 물을 마실 수 있는 분수가 도처에 널려 있는데, 깨끗하고 좋은 물을 마시는 것은 인간의
기본 권리라는 이탈리아 문화의 신념을 엿볼 수 있는 건축물이다.

right top
ROME

right bottom
AMSTERDAM

far right bottom
NEW YORK

132

일상적인 물건들

내 시선을 사로잡는 것은 무엇일까? 보통은 주변에 있는 친숙한 물건이다. 건물, 광장, 의자,
접시, 보도, 벤치, 병, 표지판, 담장 그리고 상점. 이것들은 화려한 의상, 예술, 연예인, 외설물 혹은
숲에서의 하이킹과 똑같이 매력적이고 나를 사로잡는다. 나는 모든 사람이 지나다니는 장소, 거리
등에서 볼 수 있는 볼품없고 평범한 물건에서 특히 영감을 받는다. 만약 이러한 평범한 물건들에서
아름다움을 발견하는 법을 배울 수 있다면 거의 모든 곳이 아름다움을 발견하는 장소가 될 것이다.
이것이 공공장소에서 볼 수 있는 이런 평범한 물건들이 지닌 민주적인 본질인데, 공공장소 그
자체가 평범한 물건들에 특별한 의미와 가치를 부여한다. 뉴욕의 하이라인 파크를 예로 들면, 마치
카페가 개인의 부엌보다 개인에게 더 많은 것을 제공하는 것처럼, 그 어떤 개인주택 정원보다도
위대한 가치를 지닌다. 기차는 자동차보다 더 주의를 끌며, 박물관의 콜렉션들은 종종 개인의
거실보다 더 큰 잠재력을 갖고 있다.

이런 공공의 물건들은 문화로서의 가치에 대해 더 많이 말해주고, 개인의 물건보다 훨씬 더 많은
사람들에게 의미가 있다. 그 물건들을 제대로 이해한다면, 인간이라는 종으로서 가장 위대한
성명서이자 업적을 남기고, 인공적인 세계에 경이로움을 선사할 것이다. 수없이 많은 것을 나열할
수 있지만, 가장 선호하는 장소를 말하자면 노던 캘리포니아에 있는 소노마 광장부터 뉴욕의
그랜드 센트럴 터미널, 로마의 판테온까지 열거할 수 있으며 그 장소가 지닌 긍정성 때문에 나는
항상 다시 가보곤 한다. 그러나 어떤 유용한 공공장소, 보행자를 위한 보도, 산책로, 광장 혹은
시장도 비슷한 가치를 가질 수 있는데, 매일매일 수천 명의 사람들이 그곳을 오가며 풍경을
만들어내기 때문이다. 그런 장소들은 우리가 스스로에 대해 어떤 방법으로 관심을 갖는지에
영향을 주며, 그래서 광범위하게 문명을 정의해낸다.

공공장소에서 찍은 나의 사진에서는 두 가지의 주제가 나타난다. 이 책에 실린 대부분의
사진들은 유용성과 의도성이 제외된 디자인의 측면을 다루고 있다. 모든 사진 속에는 구도적인
요소가 들어가 있다. 예를 들면 균형, 아름다움 혹은 주의를 끄는 병렬 모습, 그리고 나는 이러한
시각적 요소들을 이용해서 대상에 관심을 갖게 한다. 그러나 무엇보다도 나는 기능성(유용성)에
최우선적으로 강박증을 갖고 있으며, 이것들이 디자인을 하겠다고 '발표'해서 만들어지거나 창조된
것이 아니다. 유명한 다리나 이름없는 외양간이 내가 하고 싶은 말을 하는 데 도움이 될 것이다.

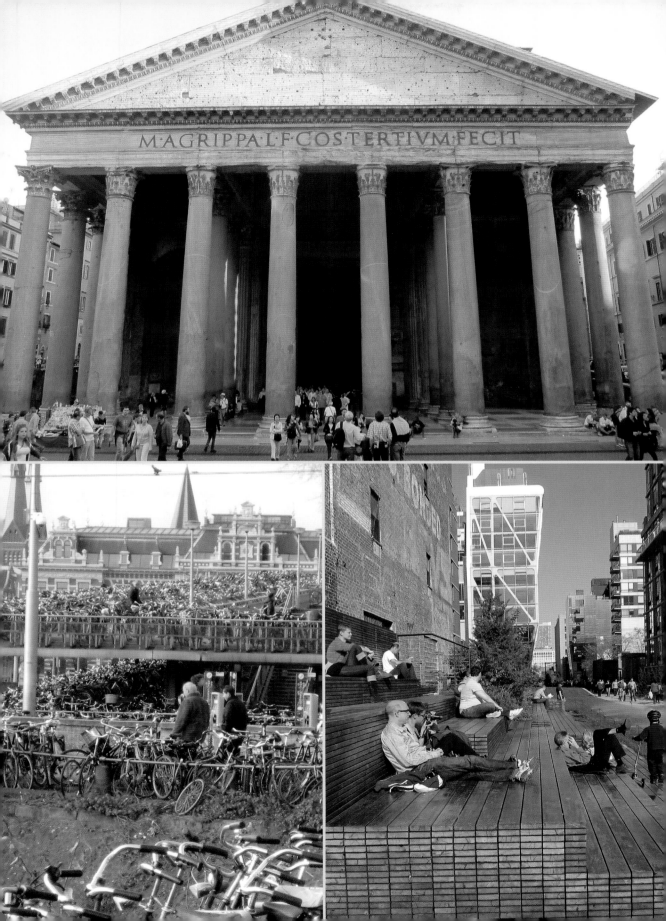

유용성

매년 1,600만 명의 여행객들이 샌프란시스코를 방문하고 천만 명이 골든 게이트 브리지를 보러
간다. 중국의 만리장성과 함께, 샌프란시스코의 골든 게이트 브리지는 이 세상에서 인간이
디자인한 인공적 장소에서 가장 많은 방문객들을 맞이하는 곳 중 하나이다. 나는 자전거를 타고 그
다리를 수백 번도 넘게 건넜고, 그 생김새와 느낌을 상세하게 알고 있다. 나는 그 다리의 위엄 있고
우세한 구조나 색깔, 아름다움보다는 그 유용성이 사람들에게 더 매력적으로 다가간다고 생각한다.
골든 게이트 브리지는 숨 막힐 듯이 극적이고, 어마어마하며 장엄하다. 만약 그것이 시금석이라면
그랜드 캐니언도 시금석이라고 해야 한다. 그렇다면 그 둘을 어떻게 구별해야 하는가? 난 골든
게이트 브리지는 탁월한 유용성을 갖추었다고 믿는다. 그것이 고든 세이드 브리지의 의미와
가치를 깊이 있게 만드는 것이다. 그 다리는 사람들이 물을 건너갈 수 있도록 해서 새로운 경제적
가치를 손쉽게 만들어버렸다. 그 지역의 사회적 역동성까지 바꾸어버린 것이다. 사람들은 매일매일
그 다리에 의존해 살아간다. 그러나 그 다리가 베이 에어리어의 풍광 중 큰 부분이 되어 버렸기
때문에 사람들이 모여서 그 다리를 상상하고, 디자인을 해서, 건설했다는 사실을 잊어버릴 수 있다.
그건 인간의 잠재력에 대한 증거이며, 인간이라는 종의 긍정성을 반영한다. 그리고 인간 개개인의
삶보다 더 넓고 높은 무언가가 존재한다는 영감을 불어넣어준다. 이것이 골든 게이트 브리지가
최고의 상태에서 선사할 수 있는 유용성이다. 이것은 의도된 디자인이다.
문화에서 유용성은 그에 걸맞는 대접을 받지 못한다. 어떤 위대한 디자이너들은 공공을 위해
그 유용성을 한층 다른 차원으로 승격시킬 수 있다. 이 두 개의 문, 하나는 루이스 바라간이
디자인했고, 또 다른 문은 도날드 주드(Donald Judd)가 디자인했는데, 적절한 사례라고 생각한다.
그러나 문화적 가치를 논할 때 유용성은 그림이나 조각, 건축과 같은 더 예술적이라고 평가되는
시각적 활동의 뒤로 물러난다.
위대한 실용주의 디자인은 쉐커 가구, 아미쉬 퀼트, 아이오와주의 불품없이 큰 건물, 뉴잉글랜드의
뚜껑이 덮힌 다리에서, 미국 전역에서 볼 수 있다. 현대의 어느 시기에 실용성이 유행하며 관심을
끌었다는 사실은, 만약 선택을 할 수 있다면, 우리들 중 대다수가 실용성에서 아름다움을 선택해서
가치를 부여할 거라는 걸 말해준다.

의도하지 않은 디자인

스위스의 발스에 있는 외양간이 의도성이 배제된 디자인의 훌륭한 예가 된다. 저명한 프리츠커 건축상(Pritzker Architecture Prize)을 받은 페터 줌토르의 작품인 그 유명한 발스 온천장을 보기 위해 발스에 간 적이 있다. 그가 설계한 그 온천장은 디자이너들을 위해서는 세계 최고의 건물이다. 그리고 계곡을 가로질러 오른편에서 우리는 또 다른 세계 최고의 건물을 발견했는데 겨울에 소들을 따뜻하게 보호하고 먹이를 주기 위한 건물이었다. 단순한 이 건물을 보려고 언덕을 올라가는 방문객은 많지 않으나, 단순성, 재료를 뛰어나게 적절히 사용한 것, 잘못된 장식을 찾아볼 수 없는 점, 순수성 그리고 주변 풍광과의 연관성 등 고급 스파와 많은 공통점을 지녔다. 구조상 유사한 원뿔형 천막, 유르트(투르크족의 이동식 주거 텐트), 인명구조용 탑 그리고 텐트 등 정식 교육을 받지 못한 건축가들에 의해 만들어진 걸 전세계에서 찾아볼 수 있으며, 이 점을 입증할 수 있는 실례는 많다.

이렇게 본다는 행위에는 단순한 기쁨과 즐거움이 있다. 그러나 그 이면에는 훨씬 많은 것이 있다. 의도되지 않은 디자인을 볼 수 있는 또 다른 예는 메사추세츠에 있는 마서드 미니어드섬의 주유소이다. 어느 날 저녁 우리 세 명은 그 구조와 빛 때문에 멈춰섰다. 차를 주차장에 세우고 식당을 향해 걸어가는 중이었는데, 우리 세 명 모두는 강한 감명을 받으며 그 장소에 매력을 느꼈다. 그곳에는 시각적인 관점에서 디자인이 된 것이 많았지만, 주유소를 의도적으로 디자인했는지 의심이 갔다. 우선 그 주유소는 너무 귀여웠다! 상업적인 주유소가 아니라 마치 사랑스런 장난감 인형집처럼 보였고, 주유소를 친숙하게 보이도록 하는 것도 그 자체가 가진 재주였다. 주유소의 경우 대부분 브랜드 이름을 내세우려고 엄청난 노력을 한다. 그러나 이 주유소는 보통의 주유소들이 내세우는 회사의 로고에서 자유로운 풍경을 생각할 수도 있다는 걸 보여준다.

여러 요소들이 받쳐주고, 특히 가운데 걸려 있는 둥그런 시계와 미국 국기의 각도에 의해서 힘 있는 대비구도를 이루고 있다. 색깔들도 의도적으로 파격적인 선택을 한 것으로 보였는데, 몬드리안이 제안한 것처럼 기본 색깔에 대해 공부가 되어 있다. 이것은 매우 깊이 생각하고 또 생각한 현대적 건축물로 느껴지는데, 한밤중의 불빛과 그림자의 도움을 받으며 수직적, 수평적 요소들이 적절히 대조를 이루고 있는 점이 더 놀라웠다.

이 광경은 길에서 흔히 마주치는 상업용 선전물, 광고판, 배너, 그리고 우리에게 무엇인가를 팔기 위해 디자인되고 어떤 면에서는 우리를 교묘히 조정하는 다른 마케팅 물건들처럼 많이 다듬고 의도성으로 접근한 디자인에 대한 신선한 대안이 될 수 있다고 생각한다. 길모퉁이마다 공격적인 시각 메시지로 다가오는, 그렇게 마케팅이 이끄는 소비문화 속에 우리는 살고 있다. 텔레비전에서 상업용 광고가 나오면 끄고 웹사이트를 방문할 때 광고를 막아놓는 것처럼 나는 길거리에서

137 *next left*
MARTHA'S VINEYARD
SONOMA

next right top
UTRECHT
SAN FRANCISCO

next far right top
VALS

next right bottom
STINSON BEACH

next far right bottom
PANAMA CITY
SAN FRANCISCO

가능한 한 그런 것들을 피하려고 한다. 더 호기심에 가득차서 색다른 메시지를 찾고 싶어서인데, 그 메시지들은 이런 연습을 재미있고 가치 있는 게임으로 만든다.

소노마시에서 흔히 볼 수 있는 교차로도 또 다른 예가 된다. 15개 이상의 서로 다른 메시지, 분류된 메뉴, 모든 표지판이 어떤 실용성을 겨냥하고 있다. 그 표지판들의 본질과 의도에 대해, 그리고 어떻게 어디서 이런 결정이 내려졌을까에 대해 질문하게 하고 구도는 표지판 고유의 색다르고, 소박하고, 어수선하며, 무계획적이지만 시각적으로 균형이 맞는 방식이라 매력적이다. 거기에는 형식적인 시각적 요소들도 있다. 당신의 눈길이 움직이도록 나무와 간판들이 충분한 각도를 이루며 수직선과 수평선이 정렬되어 있다. 그러나 어떻게 이런 콜라주를 하게 되었는지에 대한 뒷이야기, 그리고 우리가 문화로서 공공 메시지를 만들어내는 방식에 관하여 표지판이 무엇을 말해주는지 궁금하지만, 굳이 그것을 겨냥한 디자인은 아니다. 이 시각적 혼합물은 너무도 인간적이며 친밀감이 느껴지고, 유쾌하고 독창적이며, 전혀 전문가답지 못하다.

의도성이 배제된 디자인은 우리 주위에 널려 있다. 널려 있는 빨랫감은 내가 선호하는 평범한 물건인데, 종종 공공연하게 보여지기 위해 자신도 의식하지 못한 채 진열된 색깔과 질감의 무더기이다. 미국의 많은 도시에서는 공공연히 보이는 곳에 빨래를 너는 것이 금지되어 있으나 다른 나라에서는 일상적이다. 계산대에 포개진 채 쌓여 있는 종이컵은 굴곡진 탑처럼 보인다. 트럭 뒷칸의 붉은색과 녹색의 실이 감겨진 모습은 작년에 받았던 크리스마스 카드를 연상시킨다. 드러난 배관이나 건축재료들은 형태와 재료를 공부하는 데 흥미를 끌기도 한다. 그러나 이런 것들은 종종 시야에서 가려져 있고, 벽에 묻혀 있으며, 거리 아래에서 구불거리며, 칭찬을 받지 못하고 디자인의 신데렐라가 되어버리고 만다.

패션 전문 사진가인 내 친구는 특별히 우아하고 섹시한 모델만을 찍는다. 그는 아주 멋진 작업을 하고 있다. 그는 우리가 진가를 알아보지 못하거나 본질적으로 아름답지 않은 물건에서 아름다움을 발견하고 기록하는 것보다 모델들의 사진을 찍으면 훨씬 격려가 되고 스스로 고무된다고 말했다. 나도 그렇게 생각한다. 아름다움은 과정과 관점에 놓여 있다. 어떤 부분에서는 보고 싶어하는 대로 세계를 바라볼 힘을 우리가 가지고 있다는 것을 상기시킨다.

"아름다움은 그것을 포착하는 사람의 눈 속에 있다."
아마도 이 말만큼 진부한 설명인지도 모르겠다.

REPE
TI TI
ON

PREVIOUS
PANAMA CANAL

RIGHT
MUIR BEACH
PANAMA CITY

142

═══════════

우리 모두는 삶에서 질서를 추구한다.
그리고 반복은 우리들이 매우 선호하는
수단이다.

반복은 사람을 만족시키며, 때로는 시적으로 만들며 병, 빗, 연장도구, 접시, 신발, 변기 등 어떤 것도, 일상적인 물건에서조차 구도를 만들어낸다. 책이 꽂힌 벽은 삶의 공간에 반복이 어떻게 질서를 가져다주는지를 보여주는 가장 일상적이고 평화로운 시각적 표현 중 하나이다. 패턴과 마찬가지로, 반복은 우리의 시선을 안내하며 정돈해준다. 그러나 반복은 확신을 갖고 전념한다는 느낌을 주기도 한다.

우리는 반복을 좋아하지만, 어디까지나 제한된 범위 내에서이다. 지나친 질서는 규격화되어 우리를 지루하게 만든다. 똑같은 스타일로 반복해서 지어진 규격형 주택이 쭉 늘어서 있거나, 다리를 굽히지 않고 뻣뻣하게 행진하는 군인들의 행렬, 똑같은 색깔과 크기, 혹은 메시지가 담긴 소비 물품들이 늘어선 선반들이 그 예이다.

반복은 그 중 어느 것이 약간 뒤틀렸을 때 나에게 가장 흥미롭게, 그 모습은 똑같은 것들이 반복되는 건 그야말로 충분하다고 생각하게 만든다. 파나마시티에 있는 어느 한 카페의 벽에서 발견한 아이스크림을 뜨는 숟가락들이 좋은 예가 될 수 있겠다. 반복된 모습을 더 자세하게 들여다보도록 숟가락이 놓여 있지 않았다면 아마도 나는 눈치채지 못한 채 지나쳤을 것이다. 완벽하게 줄 서지 않았기 때문에, 숟가락들은 흥겹게 행진하는 밴드 같은 그런 행복한 모습이 되었다. 색깔이나 녹청에서 미묘한 차이가 있고, 다양해서 더 생생해 보인다. 그 어느 것도 똑같지 않은데, 바로 이것이 구도에서 질감을 만들어 내는 요소이다. 이탈리아의 레체에 나란히 앉아 있는 남자들의 모습이나, 마이애미에서 본 우산들의 모습, 샌프란시스코에서 본

오토바이의 모습들도 마찬가지이다.

현대 산업은 시각적으로 전혀 차이를 느낄 수 없는 물건들을 대량으로 생산해낸다. 너무 많은 것들이 똑같은 모습이라 우리의 눈과 마음은 쉽게 지루해지고 따분함을 느낀다. 그런데 왜 이런 평준화, 규격화는 우리에게 방해가 될까? 원칙을 순순히 따르는 것을 반대하기 때문일까? 아마도 자연에는 어떤 두 가지 물체도(바위, 나무, 사람) 완전히 똑같지 않다는 걸 알고 있어서 감정적으로 불편한 것인지도 모르겠다. 우리는 개성은 중요하다고 말해주는 세계에 살고 있다. 규격화에서 벗어나는 것은 창조성의 측면에서 중요하다. 그리고 창조성은 우리를 인간으로 규정한다.

나는 어린 시절에 반복되던 일상들을 기억한다. 캘리포니아 롱비치에 있었던 군기지로 매주 일요일마다 차를 몰고갔던 것을 똑똑히 기억하고 있다. 지금은 없지만, 둥그런 회색의 기뢰가 무더기로 쌓여 있고, 쭉 줄지어 아무렇게나 던져져 있었는데, 일마일 정도는 쌓여 있었다. 그 장면을 나는 완전히 넋을 잃고 쳐다보았다. 아마도 폭발물에 내재되어 있는 힘이 나의 관심을 끌었던 것인지 모른다. 그러나 어른이 되어서 건초더미가 둥글게 말려 있는 모습이나 파나마에서 본 철로 만들어진 드럼통들이 쌓여 있는 모습에도 같은 비슷한 관심을 가지게 되었다.

아마도 반복되어 있는 모습이 주목을 끄는 건 그 안에 내재된 건설적인 본질과 주거지를 만들고 스스로를 보호하는데 예를 들어 벽, 방어물, 통나무집, 담장 등을 짓는데 그 본질을 이용하고 있다는 걸 자각해서 일 것이다. 아이들은 블록쌓기를 좋아한다. 반복은 적으로부터 우리를 보호할 때 이용하는 요소이다. 아마도

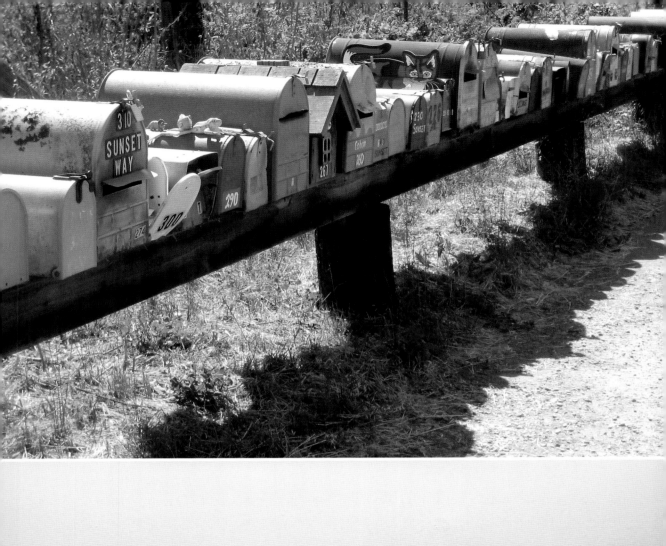
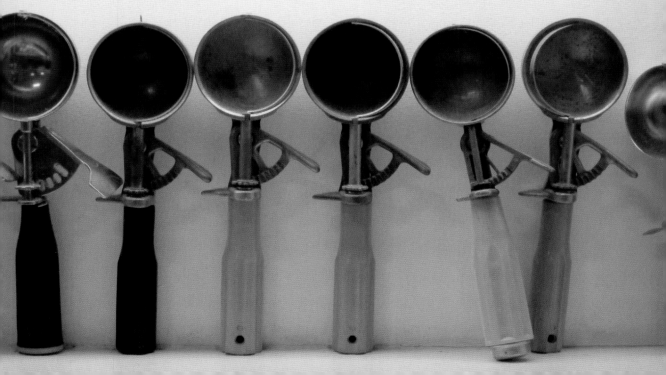

far left
LECCE
SAN FRANCISCO

left
MIAMI

right
CARTAGENA

반복은 질서를 만들어내고
종종 우리에게 더 가까이에서
관찰할 것을 요청한다.

LEFT
VENICE
TUSCANY

NEXT
VENICE
WASHINGTON, D.C.

그 폭발력에서 눈을 뗄 수 없었던 것도 이런 이유가 아니었을까?
예술가들은 항상 반복을 다룬다. 도날드 저드가 가장 대표적인
경우라고 할 수 있다. 최근에 나는 베니스 프랑수와 피노
파운데이션에 설치되어 있는 그의 작품을 보았다. 그 작품은
똑같은 크기인 여러 개의 나무상자였는데 벽에 수평으로 줄을
지어 걸려 있었다. 처음 볼 때, 혹은 어느 각도에서 보느냐에
따라 그 상자들은 똑같이 보일 수 있다. 그러나 각 나무상자 안이
약간씩 달라서 미묘한 차이를 비교해서 관찰하도록 유도하고
있다. 며칠 후에 나는 투스카니에 있는 건초더미가 쌓여 있는
들판을 지나게 되었다. 그 건초더미는 둥글고 자연스러웠으며
제멋대로 놓여졌고 저드의 네모난 나무상자와는 전혀 관계가
없어 보였다. 그러나 저드의 작품을 보고 난 이후라, 그 작품과
비교해가며 각 건초더미 형태가 보여주는 아주 극미한 변화를
감지할 준비가 되어 있었다. 반복은 질서를 만들어 내고 종종
우리에게 더 가까이에서 관찰할 것을 요구한다.

RELL · ROBERT S HOLLEY III · GARLAND D FLOYD · DUANE R KE
E L KING · ROBERT E KING · RONALD E KNIGHT · FRANK E KOBO
· ABBIE E LEAZER · ROBERT A LEWIS · JOHN S MANFERDINI · TH
NICHOLS · SANTOS SILVAS NUNEZ · BARRY L OSBORN · ANTH
PHER J RICETTI · WILLIS ROGERS Jr · PATRICK A RUSSELL · FELIPE
G SONNEBERGER · BILL H TERRY Jr · RICHARD J WHITEHOUSE ·
N R WORKMAN · THOMAS S BONVENTRE · JOHN R DRISCOLL I
RT A GRIFFIN · AMBROSE GASSAWAY · JOHN W GLADNEY · DRE
V HUBBARD · CHARLES F HUGHES · JOHN C JAVORCHIK · THON
EY W MARTENS · FLOYD J MATTHEWS · JOSEPH J MEYER Jr · TIM
NY E McIE · WILLIAM R McNELLY · MICHAEL D NOONAN · RAYM
R · STEVEN M STICKS · DENNIS W SYDOR · LANCE W St LAUREN
ES M WITHEE · JOHN C WOOD · THOMAS J D CAMPBELL · APOL
SWELL · DAVID E FOGG · RALPH J GREER · HERMAN H HUEBNER
NES · CECIL V MILLER · PATRICK E McGOVERN · LEON V PARKER
OHN J SESLER · LORENZO TUGGLE · JOHN A WELSFORD Jr · SAM
MAN · DENNIS BAGLEY · ALBERT D BENSON · KURTIS A BERRY ·
ONALD W CARDONA · THOMAS R COLLINS Jr · JAMES L DAVIS

우체통
마린 카운티, 캘리포니아

개인이 원하는 대로 만들 수 있는 우체통은 특별한 메시지를 전달한다. 이는 초대나, 환영 그리고 놀이 중 하나이다. 문앞에 놓여 있는 우편물을 넣는 틈이 이메일 주소와 얼마나 다르게 느껴지겠는가. 이 우체통들은 우리가 얼마나 창조적일 수 있는지를 상기시킨다. 공예품을 만들 때 자신이 생각하는 대로 '아름다움'에 대해 결정할 수 있는 것처럼 말이다. 이것들은 우체통이라면 다양하게 만들어야 한다는 어떤 법규에 따라 만들어지지 않았다. 아마도 누군가가 용감하게 우체통을 재미있게 만들어 보겠다고 결심을 한 후, 그런 방식으로 만들어졌을 것이다. 이 우체통들이 친밀하게 느껴지는 건, 그 각각이 독특한 개성을 보여주고, 긍정적인 메시지를 전달하는 지역 주민들의 고유한 작업 결과로 인정되기 때문이다.

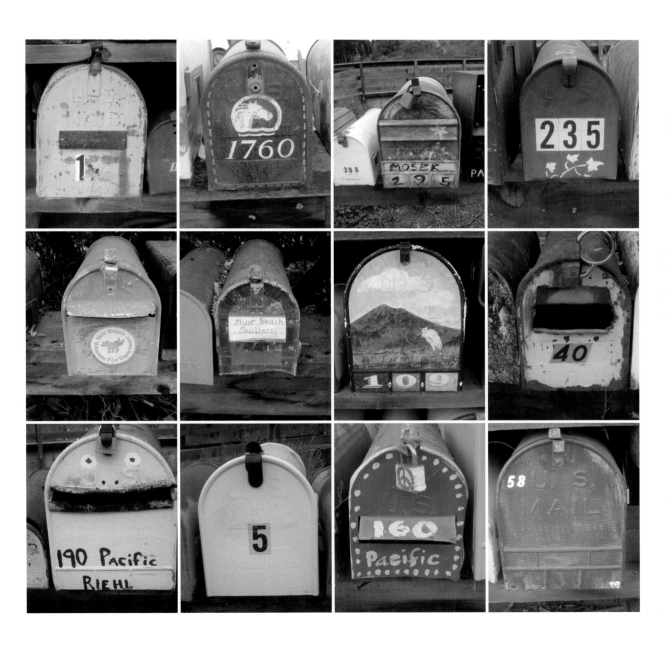

SIMPLICITY

─────────────
─────────────

단순함이 지닌 아이러니는
정의를 내리기에 매우 복잡하다는 것이다.

우리들 중 대부분은 단순함이 현대 디자인을 규정하는 훌륭한 특질이라고 생각한다. 그러나 이 단어는 많은 것을 함축하며, 그 속에 긍정적인 것만 있는 건 아니다. 예를 들어, 천진난만하다는 성격의 특성을 누구나 원하는 건 아닌 것과 같다. 디자이너인 존 마에다는 단순함에 대해 이렇게 해석했다.《단순함의 법칙*The Laws of Simplicity*》(2006, MIT)이라는 책에서 "단순함이란 하찮은 것 같아서 눈치를 채지 못하고 그냥 지나칠 만한 것에서 파생된 기대하지 않았던 즐거움이다"라고 썼다.

우리가 페이퍼 클립, 젓가락, 지퍼, 포스트잇, 화장실 휴지, 포크 등 일상 생활에서 볼 수 있는 많은 상품들이 이 정의에 딱 들어맞지만 주목받지 못하는 경우가 많다. 단순함은 무수히 많은 것들 속에서, 공공의 세계에서 불쑥 모습을 드러낸다. 스페인에서 보았던 돌로 된 이 이정표는 단순함의 정의가 적절히 실현된 물건이다. 이 이정표는 읽기 쉽고 공간을 적게 차지하고 여행객들을 시골 지역으로 이끈다. 돌이라는 재료로 만들어진 이정표는 이중의 직무를 수행하는데, 지역에서 생산되는 물질과 그 지역의 전통을 반영하고 있다. 운전을 하며 지나치고 이정표가 알려주는 방향을 따라가지만, 이정표 그 자체는 그저 당연하게 받아들인다. 현대의 많은 신호체계가 눈이나 풍광에 여전히 낯선 부분이 있는 것이다.

맨홀 뚜껑은 일상적인 유용성과 단순함을 대표한다. 맨홀 뚜껑을 더 멋지게 개선하기란 쉽지 않다. 시간이 흘러도 맨홀 뚜껑의 모습이 거의 변하지 않았다는 사실이 그걸 말해주고 있다. 과거나 지금이나 당신은 단정함이나 개성 속에 담긴 특별한 매력을 지닌 맨홀 뚜껑을 지나다니고 있다. 소화전도 같은 경우라고 말할 수 있다.

예전의 모습 그대로인 거리에서 막 칠을 한 선들을 볼 때, 나는 그래픽 커뮤니케이션의 방법들이 가치 있고, 굳이 복잡한 디지털 시스템으로 대체될 필요는 없다는 생각이 든다. 기본적인 형태의 빨간색 멈춤 표시는 그 작은 크기때문에 우리의 행동에 끼치는 영향이 적어지지 않는다는 걸 보여주는 단순한 물건의 대표적인 예다. 나는 포르투갈에서 나무 막대와 노끈만으로 만든 빨래걸이를 보았는데 빨래를 널기 위한 그 단순한 해결방법이 너무나도 마음에 들었다.

현대 삶이 점점 복잡해질수록, 단순함의 진가를 점점 더 인정하게 된다. 나는 도시에서 이것에 대한 많은 증거물을 발견한다. 샌드위치 간판이 예전 모습으로 돌아간다. 수돗물을 제공하는 투명한 물병이 미국 전역에 있는 식당마다 수입된 물병을 대체하고 있다.

나는 세대를 막론하고 자전거에 점점 더 매력을 느끼는 것이 단순함을 열망하는 하나의 훌륭한 예라고 생각한다. 자전거는 전세계의 거의 모든 문화권에 적용될 수 있는 아주 경제적인 디자인이다. 심지어는 온갖 종류의 교통수단이 지배하는 도시에서도 자전거는 A라는 장소에서 B의 장소로 이동할 때, 가장 빠르고 매우 효과적인 교통 수단이다. 컴퓨터로 작동하는 엔진을 장착하며 자동차는 단순함을 잃었고, 자동차만의 개성과 매력 또한 잃었다. 자전거는 여전히 개성과 매력을 지니며, 우리는 자전거만의 단순한 공학적 본질에 매우 가깝게 연결되어 있다고 느낀다. 그리고 이 점이 자전거를 좋아하게 만든다.

─────────────
─────────────

음식을 파는 수레
카르타헤나, 콜롬비아

카르타헤나에서는 패스트푸드가 세계의 다른 지역과는 다른 모습이다.
그 도시에서는 어느 곳에서라도 서서 혹은 앉아서 식사를 할 수 있고, 신선한
식품들이 수레에 담겨 있는데, 음식만큼이나 수레도 다양하다. 심부름
대행업도 자동차로부터 안전한 거리에서 영업을 한다. 낮이건 밤이건
관계없이 화사한 색깔과 질감이 가득하다. 슈퍼마켓 쇼핑 카트, 자전거,
혹은 상자 안에 있는 것으로 즉석에서 만들어진 음식을 파는 수레들은 모두
단순함과 자유자재로 이동하는 바퀴의 마법에 의지하고 있다.

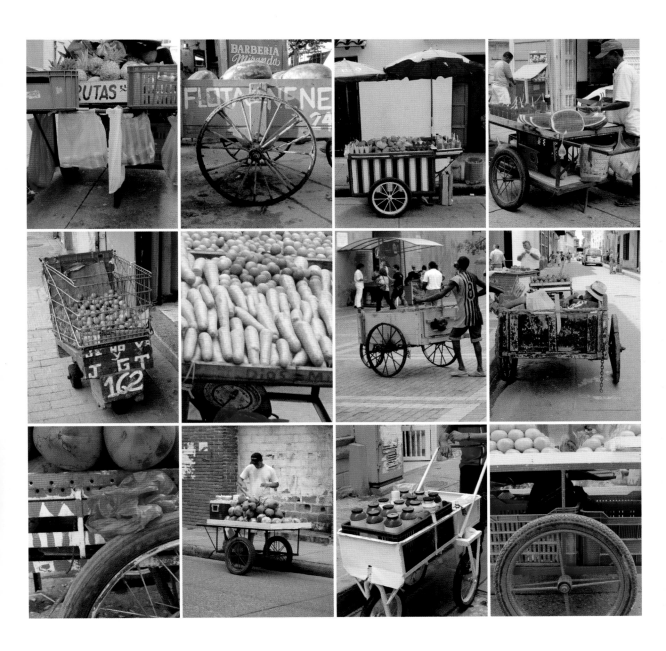

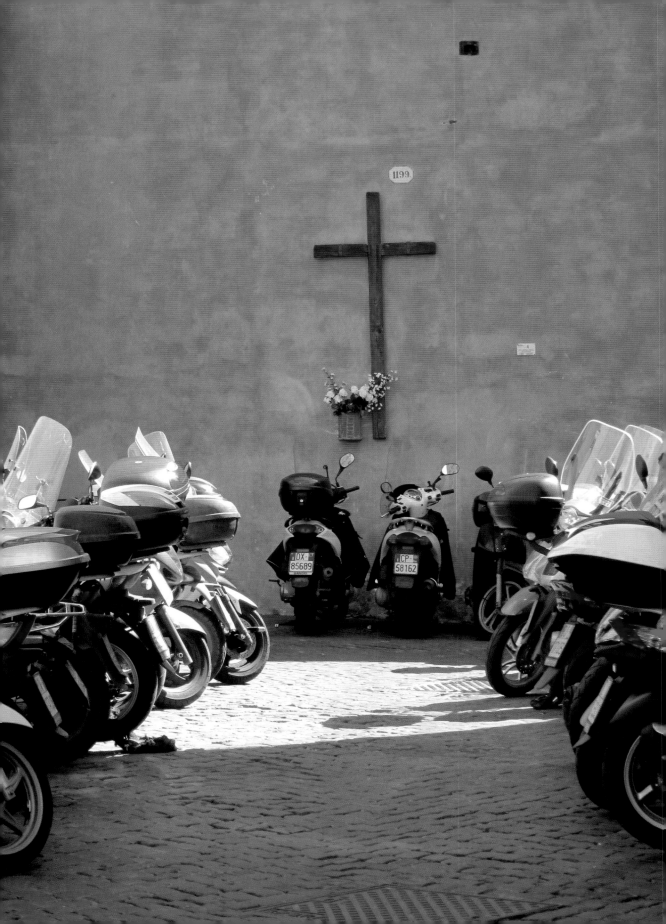

SYMMETRY

previous
ROME

left
TAIPEI
TURIN
MILAN

right
CHICAGO
CARTAGENA

158

대칭은 균형과 마찬가지로
정돈하기 위한 하나의 원칙이다.
그것은 혼란스러움을 이해하고,
심지어는 즐길 수도 있는 효과를 가져온다.

인공적인 환경은 의도적이고 부수적으로 생성된 대칭들로
가득하다. 규모면에서 작은 요소들이, 왜 더 규모가 큰 구성이
조화로울 수 있는지를 설명해준다. 샌드위치를 우아한 두
개의 삼각형 모양으로 자르는 것, 귀고리가 얼굴의 양 옆에서
균형을 이루어 달랑거리는 것, 창문이 종종 문의 틀로 표현되는
방법이다. 한 쌍의 물건은 더 많은 물건들의 집합에서 볼 수 없는
어떤 잠재력을 갖고 있으며 무생물의 물체도 진정한 '한 쌍'에
대한 진정성을 담보한다.

대칭은 사진가들이 갖고 있는 무기 중 매우 강력한 도구가
된다. 때로는 내가 구성해내는 것들의 중심을 이룬다. 만약
내가 발견해내지 못하면 프레이밍을 통해서 만들어낸다. 종종
나는 대칭의 기준치가 미세한 디테일 때문에 혹은 아주 약간
비틀어져서 대칭이 상쇄될 때, 그 긴장감이 대칭의 구도를 더
두드러지게 한다는 것에 놀라곤 한다. 타이베이에서 발견했던 이
머리 없는 마네킹이 좋은 예가 된다. 만약 이 마네킹들이 똑같은
얼굴을 갖고 있었다면 아마도 눈길을 끌지 못했을 것이다.
똑같이 생긴 아치형 문이 관심을 끄는 건, 한 문은 파이프에
연결이 되어 있고, 나머지 하나는 그렇지 않아서일 것이다. 이 두
개의 우체통은 표면에 붙어 있는 메시지들이 달라서 눈에 띈다.
만약 개가 한 마리만 누워 있었다면, 나는 아마도 멈추지 않고

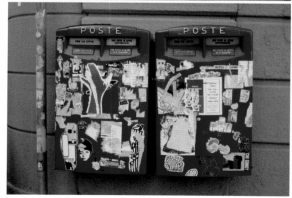

left
HAVANA
MILAN

right
BANEDUP ISLAND
TOKYO

next
PANAMA CITY
MILAN

160

지나쳤을 것이다. 그러나 비슷한 몸짓과 비슷한 크기의 두 마리 개가 보도블럭의 갈라진 선에서 거의 같은 거리로 떨어진 채 웅크리고 있는 모습은 의도적인 연출의 감각을 느끼게 한다. 심지어는 꼬리도 일부러 그렇게 놓은 것처럼 보인다.

나는 파나마의 어느 외딴 섬에서 두 개의 손수레와 마주쳤다. 그 손수레들 주변에는 도발적이고, 눈길을 사로잡는 것들이 많았다. 그러나 나는 이 손수레들이 아주 마음에 들었다. 낡았으며 전 세계에서 사용된다는 사실이 그 손수레들을 더 좋아하게 만들었다. 이 경우는 짝을 이룬 대칭때문에 마음이 끌렸다. 어떤 의도도 없이 작고 외딴 섬의 한가운데에 그렇게 교묘하게 놓여 있었던 것이다.

대칭에 대한 이런 공부들은 뜻밖에 기쁨 이상의 것을 준다. 나는 사진가로서 적극적으로 이 세상을 관찰하며 사진의 구도를 만들어낼 기회를 찾아다닌다. 로마의 이 골목에서 십자가를 제외하고는 그 어느 것도 본질적으로 대칭적이지 않다. 그런데 나는 대칭을 발견해낼 수 있는 중요한 위치에서 사진을 찍을 수 있었다. 오토바이들은 대칭을 이루며 세워져 있어서, 깊이와 어떤 밝고 호감이 가는 병렬의 모습을 보여준다.

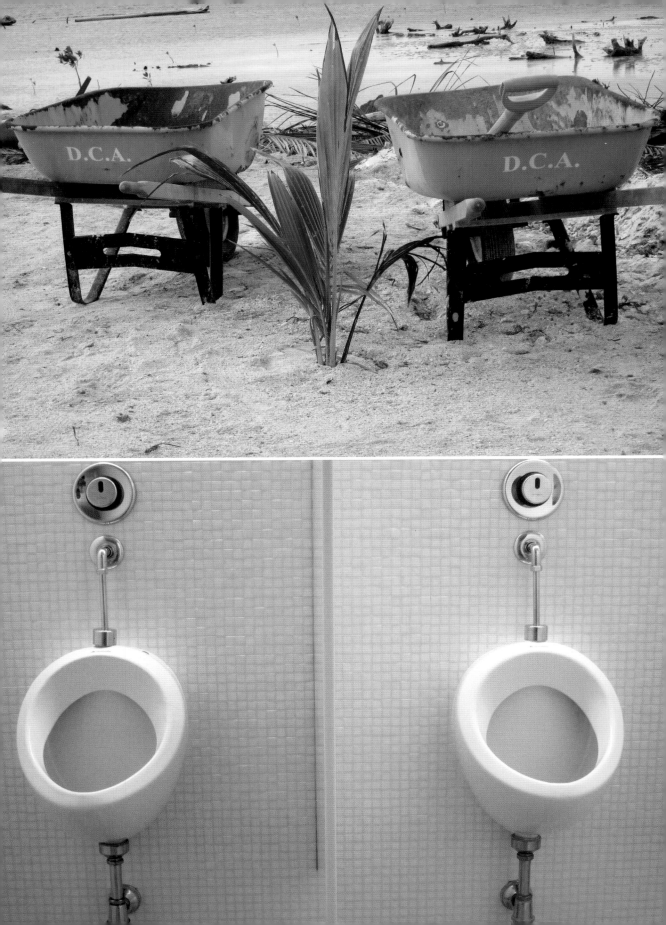

창문
카르타헤나, 콜롬비아

콜롬비아는 16세기까지 거슬러 올라가는 식민지 역사를 갖고 있어서 스페인 디자인에서 영향을 받은 매력적인 경관들을 발견할 수 있다. 카르타헤나에서 나는 창문의 모습에 대해 다시 한 번 생각해보게 되었다. 테두리, 덧문, 중간 문설주, 차양, 상인방(문틀이나 창틀의 일부로 문 혹은 창문을 가로지르게 되어 있는 가로대) 그것들을 발견하는 건 얼마나 기쁜 일인지 모른다. 창문이 투명한 유리, 철로 된 프레임, 규격화된 크기 등으로 순전히 기능성만 고려한 현대 건축물과는 뚜렷한 대조를 이룬다.

─────────────

질감은 물건의 표면과 관계된 것을
가장 빈번하게 생각하게 한다.

우리는 손으로 표면을 문지를 때, 부드러움, 거칠거칠함 혹은 여러 다양한 특징들을 느낀다. 벽돌담, 모조털로 만든 러그, 캐시미어 스웨터에서 표면의 질감을 느낀다. 어떤 때는 선인장의 뾰족뾰족한 가시 같은 질감을 헤어젤을 바른 머리칼에서 만질 수도 있다.

질감은 우리를 표면 너머로 이끄는 어떤 특징이다. 질감은 책, 사람 혹은 음악에 깊이를 더해준다. 종종 질감에서 의미를 보기도 한다. 질감은 피상적인 것에 대한 해결책이며, 우리가 자주 만지는 일상적인 물건에 가치를 두게 되는 이유이다. 모더니즘이 내세우는 도로와 건물에서 질감을 엄격하게 축소시켜버렸다. 사실 우리가 보고 사용하는 모든 것이 그렇다. 이것은 좋은 것도 나쁜 것도 아니다. 그러나 앤틱 물건을 파는 가게와 플리마켓, 말하자면 손맛과 많은 세월이 분명히 느껴지고, 녹청과 뉘앙스가 있는 옛 물건이 많은 곳으로 갈수록 사람들이 모이는 이유가 될 수 있다. 또한 인공적으로 오래된 것처럼 보이게 만든 옷이나 가구들, 질감에 대한 우리의 욕망을 만족시키기 위해 만들어진 것들도 보게 된다.

도시가 주는 질감은 변함없이 우리에게 어떤 영향을 끼친다. 도시나 장소에 감촉을 주는 건 사람, 건물, 가게, 카페, 창문, 보도, 공원, 새로운 물건, 낡은 물건이 나란히 뒤섞여 있을 때이다. 말하자면 다양성에서 느낄 수 있다. 이것이 뉴욕과 샌프란시스코가 전세계 관광객들을 유혹하는 이유이다. 뉴욕에는 다양한 문화가 밀집되어 있고 시간에 관계없이 어느 때라도 도시가 활기차다. 샌프란시스코는 언덕이 많은 지형으로 주변에 있는 지역들의 모습이 매우 다양하다. 또한 여러 교통수단, 트럭, 기차, 자전거, 버스 케이블카, 전차, 스쿠터,

스케이트보드 등이 조화롭게 섞여 있는 걸 언덕에서 내려다볼 수 있다.

직장으로 출근할 때 베이 스트릿 - 엠바르카데로 회랑 혹은 폴크 스트릿 - 마켓 스트릿 이곳은 두 길로 가곤 한다. 좁은 길이다. 붐비는 시간에는 나는 전자를 택한다. 시간을 효율적으로 절약할 수 있고, 길이 잘 닦여 있고, 예측가능한 길이라서이다. 그러나 감성적으로 위안이 필요하면 후자의 길을 택한다. 그 길에는 보행자들이 북적거리고, 가게들과 거리의 삶이 있기 때문이다. 뉴욕의 5번가를 선택하거나 로마의 스페니쉬 스텝을 선택하는 관광객들도 나와 같은 마음일 것이다.

─────────────

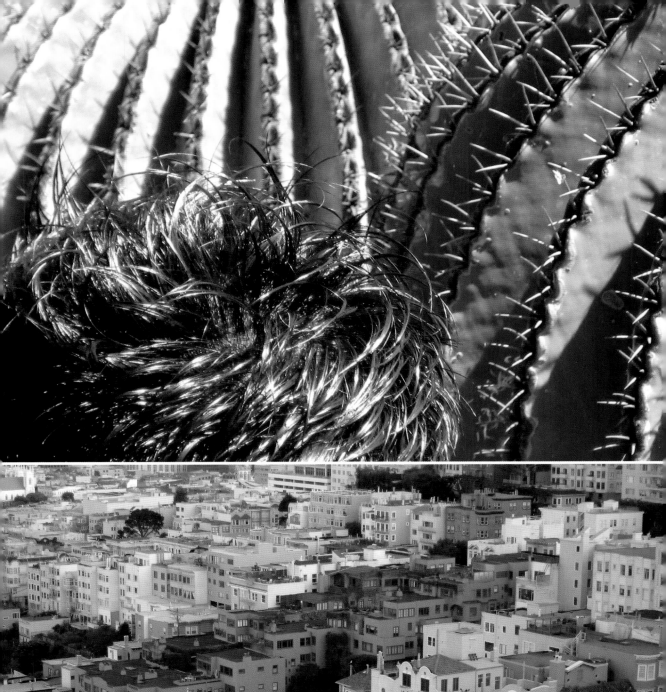
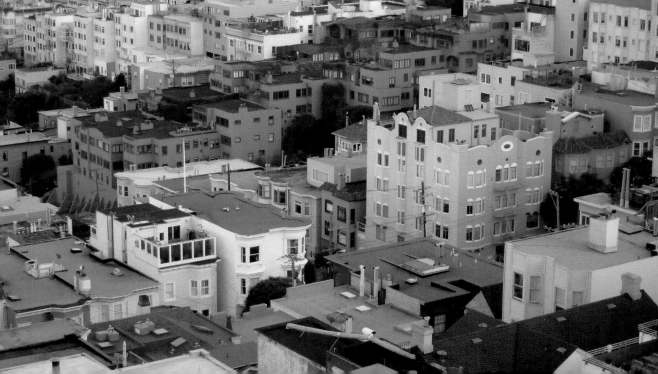

신호체계

타이베이, 타이완

타이베이는 첫눈에도 내가 여행했던 도시들 중에 적어도 시각적으로 흥미 있는 도시 중 하나였다. 도심에서는 차들로 붐비는 널찍한 거리들이 사방으로 제멋대로 뻗어 있다. 건물들은 하나같이 특색이 없고, 공원은 형편없이 부족하며 모든 곳은 보행자들에게 매우 불편하게 디자인 되어 있다. 그러나 많은 현대 도시들처럼 뒷골목과 수많은 작은 골목들이 어떤 위안거리가 된다. 이런 도시의 배경과는 반대로, 수많은 간판들이 그 색채와 패턴과 우아한 한자들의 다양성으로 나의 눈길을 사로잡는 것은 놀랄 만한 일은 아니다. 때때로 한 언어를 알지 못하는 것이 도움이 될 때가 있다. 글자를 그래픽적인 상징으로 보고, 추상적인 방법으로 포착을 하고, 그 글자들의 상업적인 혹은 기능적인 의도에서 자유로울 수 있기 때문이다.

침묵의 가치

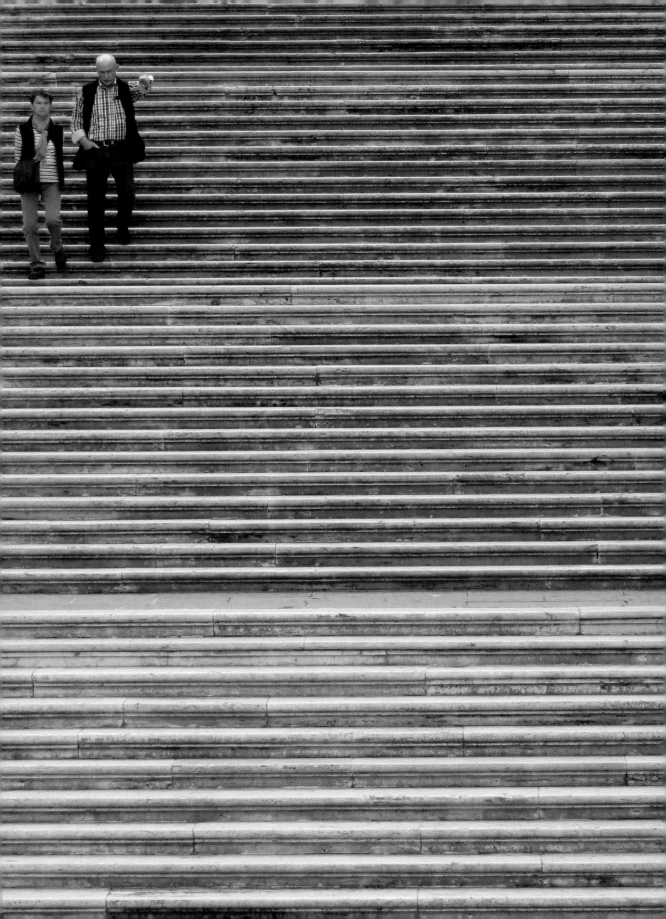

previous
ROME

right
ROME
PANAMA CITY

172

내 친구는 바닷가의 절벽 아래를 한 시간 가량 완전한 침묵 속에서 산책을 하는 모임을 이끌고 있다. 산책이 다 끝나고 난 후에 자신들이 경험한 것에 대해 토의를 하는데, 침묵이 다른 감각을 더 예민하게 만들었는지, 그래서 냄새도 더 잘 맡고, 더 자세히 보게 되고, 더 잘 듣게 되는지에 대한 경험을 나눈다. 이런 연습은 그 순간 주변에 실제로 존재하는 것에 마음을 집중시키는 걸 겨냥한다. 물론, 자연 속을 거니는 그런 산책을 하며, 일과 정치와 인간관계(우리 마음속을 맴돌고 있는 모든 것들)에 대한 생각을 곱씹으며 시간을 보내고, 결국 주변에 있는 것들은 거의 보지 못하며 산책을 끝낼 수도 있다. 그랑드 샤르트뢰즈 수도원의 그레고리안 수도승의 말을 인용하자.

"오로지 완벽한 침묵 속에서만 들을 수 있다. 언어를 사용하지 않을 때, 우리는 보기 시작한다."

만약 당신이 어느 도시나 지역을 침묵 속에서 걷는 연습을 해보면, 오로지 눈을 사용하는 것에만 집중하게 될 것이다. 카메라를 들고, 사진을 찍을 만한 물체를 찾겠다는 목표를 갖고 이렇게 하면 연습의 시각적 강도와 집중도가 증가한다. 비록 당신이 매우 빠르고 정확하게 이미지들을 기록하는 아주 드문 능력을 갖고 있다고 해도, 스케치북이나 노트에 일일이 기록할 만큼 눈으로 그렇게 빨리 구도를 잡아내고, 여러 각도에서 적절하게 처리하기는 힘들다. 인간의 눈은 매우 탁월하지만, 줌렌즈나 광각렌즈와 경쟁이 될 수는 없으며, 이미지를 평평한 구도로 표현해낼 수도 없다. 그리고 디지털 카메라가 가진 엄청난 장점은 실수로 찍힌 것들을 쉽게 지워버리고 결코 대중들에게 발표되지 않는다는 점이다.

이런 방법으로 산책하면서 나는 대부분의 인공적인 일상의 물체들에서 아름다움을 직접 찾으러 다니는데, 그것만으로도 충분한 가치가 있다. 이런 산책은 크로스워드퍼즐(가로세로 낱말 퀴즈)을 시각적으로 대체한 것이다. 내 지능을 최대한 발휘하도록 할 뿐만 아니라 끝도 없이 나에게 즐거움을 준다. 나의 규칙은 늘 호기심을 갖고, 새롭게 선두주자를 찾아내서 따라가고, 휴대폰의 벨소리는 꺼놓는 걸 원칙으로 정했다.

이 습관 덕분에, 나는 모든 곳에서 더 많이 보고 관찰하게 되었다. 보는 것은 그 자체를 기반으로 한다. 그것은 내 호기심을 더 키우고 세상에 점점 더 개입하게 만든다. 그것은 내가 있는 장소라면 어느 곳이라도 나를 더 가깝게 연결시킨다. 그것은 모든 것에 더 관심을 쏟으라고 나를 강요한다. 그리고 형태의 단순한 일상적 물건에서 아름다움을 발견할 때, 내 주위의 모든 아름다움에 대한 나의 감탄을 고조시킨다. 마치 다양성의 그런 역할을 하듯, 집주변, 거리, 어떤 장소를 더 가치 있고 호감을 가도록 만드는 것이 무엇인지를 배우게 된다. 때때로 나는 비슷한 문제들을 해결하는 방식이 변하는 것 같은 디테일을 포착하곤 한다. 예를 들면, 로마 공공장소를 개선하기 위해 계단 혹은 분수를 이용하는 것 같은 다양한 해결책을 비교해보거나, 다른 도시들이 얼마나 다양한 방법으로 차량진입 방지용 말뚝, 정리함, 자전거 주차장 혹은 다른 일상적인 도시요소들을 설치하는지를 눈여겨보면서 말이다. 이 연습은 나에겐 지루함이나 우울함을 치유하는 해독제이다. 내가 더 가벼운 느낌으로, 더 즐겁게 세상을 바라보도록 도와준다. 목이 잘린 마네킹과 푸줏간

간판의 돼지그림 등은 불현듯 미소가 떠오르게 만든다. 미적으로 연구해서 디자인하지 않은 이 창조물에는 아이러니, 복잡성, 소박함, 그리고 어떤 근원적인 인간성이 담겨 있다.

어떤 상황에서 왜 반드시 사진을 찍어야 하는지, 혹은 왜 어떤 장소는 결국 사진을 찍게 되는지 그 이유를 나는 종종 알 수가 없다. 샌프란시스코만에서 찍은 이 물위로 노출된 막대기를 예로 들어보자. 이 막대기들은 멋진 율동의 구도를 만들어내고 있다. 아마도 부두에 대어진 줄무늬 막대기들이 예술적인 형태를 지니고 있는 베니스 여행에서 막 돌아왔기 때문에 샌프란시스코만의 이 막대기들이 눈길을 끌었는지도 모른다. 때때로 한참 후에 시간을 들여 곰곰이 생각했을 때 이해가 되는 경우도 있다. 그런데 대부분의 경우는 그렇지 않은데, 그것이 중요한 점인것 같다. 여행은 결과보다 훨씬 더 중요하다.

집중하려고 억지로 노력하는 단순한 행위와 현재라는 순간을 생각하는 건 그 자체가 보상이 된다. 이런 연습은 마치 육체적인 운동과 똑같이 나를 최선의 상태로 유지시켜주는 기능을 한다. 요가나 명상처럼, 완전히 집중하지 않으면 오히려 나빠지는 경우이다. 마치 사랑을 나눌 때처럼, 마음이 다른 곳에 가 있으면 그 행위 자체가 모욕이 된다. 내가 겪은 최고의 경험은, 완벽하게 그 순간과 침묵에 집중한 채 나 혼자 있을 때 일어났다. 그리고 그건 샤르트르 대성당 같은 특별한 장소에서만큼이나, 매일 지나는 거리 골목이나 자주 들르는 카페에서 눈을 뗄 수 없을 정도로 강렬한 어떤 것을 발견하는 것과 똑같았다.

만약 카메라를 메고 도시로 산책을 가서 관심이 가거나 아름답다고 생각되는 것을 10컷만 찍어오라고 요청 받는다면, 우리 모두가 자신만의 성향과 관심거리를 갖고 있다는 것을 깨닫게 될 것이다. 카메라를 들고 거리로 나가 초점을 맞출 만한 것을 간단하게 연습할 수 있는 걸 소개한다. 카메라를 들고 거리고 나가 초점을 맞출 만한 무언가를 찾아보자. 그 어떤 것이라도 관계없다. 거리 표지판, 휠캡, 건물의 디테일, 시각적으로 관심이 가는 것이라면 무엇이라도 좋다. 이런 연습은 사진으로 찍을 대상에 대한 것이라기 보다 관점을 개발시키기 위해서이다. 말하자면 관찰과 사고에 관한 것이다. 만약 밖에서 무언가 특별한 것을 발견한다면 그건 관광안내 목록에는 없는 카페나 상점에 우연히 발을 들여놓게 되는 것과 같다.

나는 단지 세상을 보는 방법뿐 아니라, 본다는 행위가 왜 그렇게도 중요한지에 대해 공유하고자 이 책을 세상에 내놓는다. 주변의 세계를 바라볼 때 색다르면서도 독특한 당신만의 방법을 개발하도록 당신에게 영감을 줄 수 있기를 바란다. 밖으로 나가서 자신만의 시선으로 직접 보도록 영감을 주는 책이 되길 바란다.

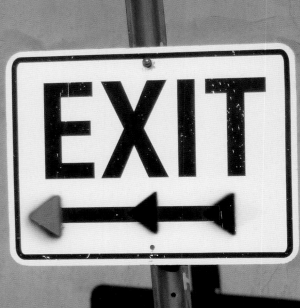